劉太太和你
露營趣

Camping with Sammi

「謹以此書獻給我的父親，
　　感謝您帶領我們領略大自然之美。」

目錄

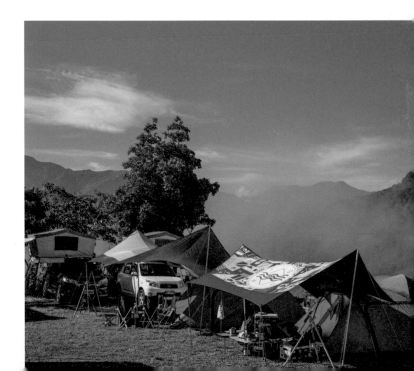

推薦序&自序

推薦序

這是一個『曾在五星級飯店工作的城市女孩，一頭栽進了露營世界的故事！』

在書中看到 Sammi 一開始抱著姑且一試的態度踏進這個活動，歷經找到不方便生活中的趣味，伴著孩子用更接近土地的方式在美麗的台灣留下足跡，甚至野到海外與企鵝共眠！

最後～回歸到那個最最初衷！ Sammi 說：『其實我喜歡的，單純就只是想和家人在一起，想與好友說說話，想一同創造一些回憶，而我所愛的露營，就是幫我達成這些目標的方式。』那份真摯而深刻就是 Sammi 給人的溫暖感受！

書裡 Sammi 用許多不同的方式挑戰露營的可能性，原來露營可以很簡單、也可以很享受，關於露營的規格並沒有一個標準答案，但唯一確定的是『人與人的距離在這個過程中越來越近』。所以你在 Sammi 的影像中可以看到情感的交流、看到生活的美好、看到一家人在一起的凝聚力！

如果你遲遲不知該如何踏進這個活動，推薦你看看溫暖的 Sammi 在這麼多年露營生活的感想，相信你會看到一個與眾不同的視野，原來床上到大自然的距離可以這麼短，原來人與人之間的關係可以這麼近！

花花在這裡誠摯地將《劉太太和你露營趣》推薦給您！

 WeCampOutdoor 創辦人＆露營實踐家 花花
https://www.facebook.com/sunny520world/

推薦序

　　喜歡戶外活動的我們，在 2012 年偶然間接觸到露營後，便一拍即合的成為了我們假日的旅行方式，甚至扛著帳篷走出舒適圈到加拿大和挪威旅行。因為露營，我們跳脫一般遊客的旅遊景點，深入台灣各個部落與角落，與孩子一起體會台灣之美以及四季萬物的變化，我們總是教導、管束孩子太多，卻忘了像我們小時候在稻田間奔跑抓蜻蜓的簡單純粹。尤其是露營前全家人一起準備裝備、整理上車，抵達營地後一定要搭好帳篷才能去玩的約定，隨著孩子漸長，也開始參與鍋碗瓢盆、茶米油鹽醬醋茶的煮食工作，並在僅有帳篷之隔的緊密中，學習心中有他人的團體生活，我甚至很喜歡在無可避免的雨天露營時，讓孩子去感受生活的挫折與不便，並學習隨遇而安的心境轉換。

　　露營，是一種生活的方式，是一種對生活方式的態度。

　　現代人在都市叢林中的生活太直覺太方便，走出巷口就有 24 小時全年無休的便利超商，甚至不出門上網動動手就可收到想要的物品，但人與人之間的距離卻因此而隔閡在網路之中，失去了那份面對面的真切與感受。而我們與劉太太一家的緣份，就是由露營而牽的線，一樣真誠的在網路上分享露營生活與經驗，還因此相約走出網路左右比鄰一起同露，我總是記得她那爽朗的笑聲與合拍聊到欲罷不能的夜晚，就如同讀完這本《劉太太和你露營趣》所帶給我的溫潤而澤。

　　在這本書中，劉太太用溫婉的筆觸，娓娓道來這七年的露營人生，除了分享她對露營的見解之外，還有豐盛的戶外料理食譜、露營裝備推薦、露營的各種玩法樣貌、以及在台灣露營的點點滴滴，讓大家一窺露營達人的私密心情與景點，尤其特別推薦帶這本書到營地裡細細品嚐，並也擁有屬於自己的露營人生。

 三小二鳥的幸福生活｜ BLOG
https://wisebaby.tw/

 三小二鳥的幸福生活｜ FB 粉絲團
https://www.facebook.com/wisebaby.tw/

推薦序

在這需要女神指引光明的年代，舉凡名模界、演藝圈、車界、電腦界、寫真界、陰陽界到仙界（不好意思觀世音菩薩，拿您出來說嘴）都不缺女神，只是真要不顧個人生死推舉出露營界的女神，不做第二人想，當然非劉太太莫屬！

不過，露營這一界的女神大位，真不是一般人能坐的上去的！

不比其他的女神，要嘛一輩子可能都見不到一次（不好意思菩薩，又拿您來舉例），就算三生有幸能見到，也都是完妝"材"好好地等你來朝聖！而露營界的女神，是有可能一早在營地掀開帳，赫然發現劉太太睡在隔壁的那樣真實又夢幻～她總是能陪你一起端著咖啡，稱讚日出時的美好；或是在耳邊細語，聊聊女人心事；一起大笑哪天露營發生的糗事和荒唐；即使是第一次見面卻好像已經熟識多年的好友，從劉太太身上淡淡地飄出著 easygoing 的味道（不是字面翻譯"簡單勾引"的那種意思喔！），這才是不折不扣的真女神。

幾年前從部落格開始接觸到劉太太，到各大講座、《美好小露營》和粉絲頁中，分享給我們的不只是露營的細節，而是露營的感動、露營時喜歡的人、擁抱的氛圍及心情的起伏，我們總是跟著她的一字一句體驗露營的美好，隨著她的文字親臨到每個停留的山林，才在中毒多年後，發現我們愛上的是劉太太的溫度！隨時都暖心的溫度～

終於，繼《美好小露營》後，又盼到《劉太太和你露營趣》，讓她牽著一起體驗營區，烹飪時偷嘗食物的鮮甜和嘗試露營與旅行結合的多樣性，帶我們飛到更高更遠的境界，一起貼近女神的飛行弧線，一直露下去吧！

只是…………說好要先出的正面全裸，三點全露寫真集呢？（伸手）

 蛋爸與花媽
https://www.facebook.com/EggDadFlowerMom/

推薦序

哇哇哇……接到可愛的劉太太要出新書的消息真是讓人覺得開心又興奮。話說一個嫁北一個住南是怎樣認識進而變成互相鼓勵打氣及分享的好姊妹呢？

話說在一個日落午後、孩子哭鬧的下午時光，我們相遇在 SPW 的活動上，親切的劉太太就是幫我照顧孩子的那個新朋友（露營真的都是好人），我真心的覺得！妳看看一場不約而同的活動因為相遇的緣份就此這樣展開。

我也是南部長大的小孩，南部的口音讓我們特別聊得來，尤其那南部腔，吼～親切內！聽著彼此努力的故事，互相打氣加油！是我們的原動力！不管在哪裡總是默默的支持的彼此，那是一種無論走到哪都會覺得有一個人默默在身邊支持的感覺，無論對方在不在（怎麼講的有點像摩神啊…哈哈哈）。我認識的劉太太是一個善良又得人緣的女孩兒，能和她說上話就會知道個性好的不得了，做任何事情也很認真，總是為家人努力著！你好棒！

我看完這本書，覺得內心感動無比。露營的過程好比談戀愛，有時會遇到喜歡的人，有時會因為露營某些原因受傷失落，有時會轟轟烈烈，無論你經歷著哪一個階段；最重要的是劉太太紀錄了這一切，看完這本書心裡有無限的感動，書中道出了陪伴孩子露營的我充滿著愛的畫面，說他是一本工具書，也可以！說他是一本故事書，也很能！說他是一本充滿畫面的雜誌，更不單單是！我說他是一本說著「愛的結晶」的書，才足以感動。不為出書而出書、只為記錄著愛而寫書。

野孩子露營趣 Wild Kids Sunny
https://www.facebook.com/wildkidss/

推薦序

　　認識劉太太已經 N 年，從小就看著她的露營文章長大，見到本人沒想到更年輕，大兒子福寶哥的童言童語，是絕對不會說謊的，回到正題來，這次劉太太的新書，看了幾段內容很喜歡，把露營變成一種生活態度，可以很輕鬆，搭著巴士就去露營，也可以是住高級飯店＋露營三天兩夜的玩法，也可以全副武裝，把野外的家裝飾的美崙美奐，讓大家都來參觀你家，只要一家人還有好朋友在一起，怎麼露都好玩，這樣的呈現方式，讓露營不是在比裝備，而是在比簡單。

　　書中料理跟親子露營可以這樣玩的部分最吸引寶寶溫，家有孩子的人可以參考看看，露營是全家同樂的，不該讓媽媽太累，怎樣露的輕鬆，又能保持美美的，在露營界只有劉太太辦的到吧 !! 這絕對是媽媽們一定要收藏的一本書。跟孩子的互動也是露營很重要的一環，都到戶外了，就把 3C 商品丟掉，跟著劉太太的六種親子露營活動一起玩吧！看完這本書，你會發現原來幸福這麼簡單，照著劉太太的方式，你也可以變成享受生活的達人。

寶寶溫旅行親子生活
https://bobowin.blog

 自序

一開始要寫這本書的時候，腦海裡思緒很多，但卻是完全沒有方向的，雖然已經和出版社有了初步的共識，但應該從何下筆，或是這本書是要走哪一種風格，就像在五里霧之中一樣的茫然。

在邊寫書邊摸索的過程中，我漸漸的發現，其實我想要寫的不是一本攻略懶人包也不是一本露營裝備指南，而是想將我們一家這七年來所經過這一百多露的露營經歷來做個階段性的記錄，跟大家說說露營對我的影響以及我想感謝露營所帶給我的一切。

每次上節目或做活動時，主持人都會用露營達人來介紹劉太太，但其實我自己知道，我是一個愛露營的人但我真的不是達人，因為我不會搭帳篷也沒辦法開長途車，若是連這兩個露營所要具備的基本功夫都做不到，要被稱為達人也太浮誇，不過，還好我有一個很厲害的老公，就是因為大澍哥，我們才能擁有這麼多與露營在一起的美好回憶。

雖然關於露營的很多事情我都做不到，但是，我會記錄、喜歡拍照，看到讓人感動的事物就想分享給大家，即使沒釘過一根營釘，但我在露營時所獲得的快樂，也不會因為不會做這些事情而減少一分一毫。因為，我就是喜愛露營，樂於享受在露營時的每分每秒，用心去感受與家人和朋友還有孩子，在這個無拘無束的大自然中，每一個美好的時刻，而這就是我想表達給大家的。

露營的方式百百種，不一定要以哪種方法才是真正的露營，對我來說，保有開放的心，勇於接納大自然所給的一切，不管遇到哪一種的營地和哪一類露友，隨遇而安，計較的越少才能得到越多，這都是經過這幾年來所得到的啟發，也唯有這樣，才能在台灣這個人人只有一方小空間的露營環境中，來尋找屬於自己的快樂露營。

你很想露營嗎？那就來看看這本書，從我的體驗中去發現一些你從未想過的露營方式，或許，從這之中，你就能找到能讓你跨出那一步的方法，嘗試著從未有過的露營風格，得到屬於自己的露營回憶。

我與
我所愛的
露營 —————————— CH01

「露營不需要
做什麼特別的活動。

搭建住所、
享用美食、
談天說地、
進入夢鄉、
迎接朝陽。

夜晚來臨，就去感受黑暗的寂寥，
雨水滴落，就傾聽大自然的樂聲。

露營，這樣就足夠了。」

—————————— *Snow Peak 2016 Catalog*

在 Snow Peak 2016 年目錄上這簡單的幾句話，就點出了「為什麼大家會這麼喜愛露營？」的原因。

無法忘記，初次露營在麒麟潭邊那個輾轉難眠的夜晚，石子地上的腳步聲，隔壁帳篷的打呼聲，草叢裡的蟲叫聲，都因為夜的寂靜而顯得特別惱人，讓淺眠的我根本難以入睡。

隔天清晨，帶著惺忪的睡眠打開帳篷，忽地被眼前那飄著朦朧霧氣的美麗湖景給吸引了，當下立刻明白，原來從床上到大自然的距離，可以只有一秒鐘這樣的短。

沒有任何原因，也不需要解釋什麼，我們就這樣喜歡上了露營，也一頭栽進了露營的世界。

隨著露營的腳步越來越廣，也更進一步的認識我們所居住的台灣，雖然一直都知道台灣很美，但許多的地方若不是露營，還真的從沒機會去拜訪，藉著深入許多部落或城鄉小鎮，也開拓了我們的視野，真的不一定要飛出國才能擁有天空，其實最美的風景往往就在身邊。

尤其是對孩子來說，以露營行走台灣這樣的旅行方式更是難能可貴，孩子是天生的冒險家，也是生活故事發明家，而我們又是居住在有山有海的幸福島國人民，當海的顏色與山的遼闊深深印在他們的腦海裡和心裡，想像力與創造力也更加飽滿，當然與我們所居住的這片土地就更接近了。

我們的第一百露也讓人難忘，一家四口在離家九千多公里的紐西蘭海邊小鎮，我們頂著寒風，陪著野生的小企鵝回巢，在藍眼企鵝與同伴的呼喚聲中，在露營車上渡過了第一百露的夜晚。就像小企鵝渴望回家一樣，以露營完成旅行，就能將「隨處是我家」的想法，實現的更為徹底，也因為有流浪的家，而更珍惜那個一直在等著我們回去的家。

有人說，「露營是一個大型的家家酒」。這句話其實滿貼切的，把家搬到戶外去，在草地上搭起移動城堡，每一次戶外的家又都長得不盡相同，連鄰居也都不一樣。

這種像是團體生活，卻又保有隱私空間的活動，其實就好像原始時代的群聚生活一樣，或許就是回到了最初，在露營的時候，你會發現，人與人之間的距離也因此而更容易被拉近。

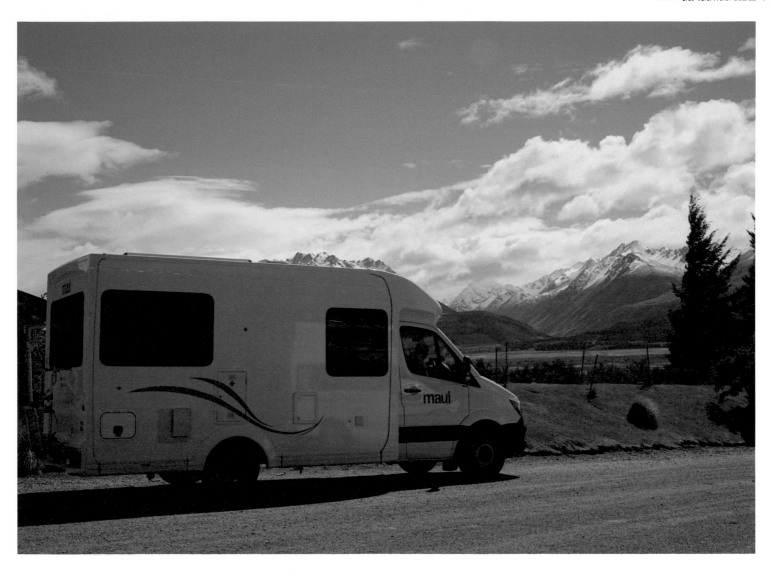

雖然露營會讓人感覺到許多的不便和麻煩，但很幸運的，隨著時代的進步以及戶外活動的發展，我們可以在設計精良且堅固耐用的裝備之下，讓野遊的家更為舒適，只要使用了適當的道具，就可以讓我們輕鬆的與大自然共處。

偶爾因為工作的關係，好一陣子沒辦法出門去露營，在都市叢林中待久了，不禁會感覺到煩躁，忍不住就會冒出：「好想去露營喔！」這樣的念頭。

露營的療癒能力真的有這麼強嗎？

當露營的時候，在盡是山坡、土壤、沙石、樹木、草地和河流的地方，即使天氣時而晴時而雨，但神奇的是，那個被空虛填滿的身心，自然而然的就能忘情享受脫離日常的露營生活，在大口吃下美味食物的同時，焦躁與不安也悄悄的離開了，隨之而來的，則是那幸福的片刻時光。著有《我為什麼愛上露營？》圓圓夫人李蕙先說：

「露營可重新燃起被痛苦生活所澆息的熱情」
「露營讓我的生活有了新空氣」

　　或許，其實我喜歡的，單純就只是想和家人在一起，
想與好友說說話，想一同創造一些回憶，而我所愛的露營，
就是幫我達成這些目標的方式，而這也就是催促著我趕快
動身打包去露營的動力啊。

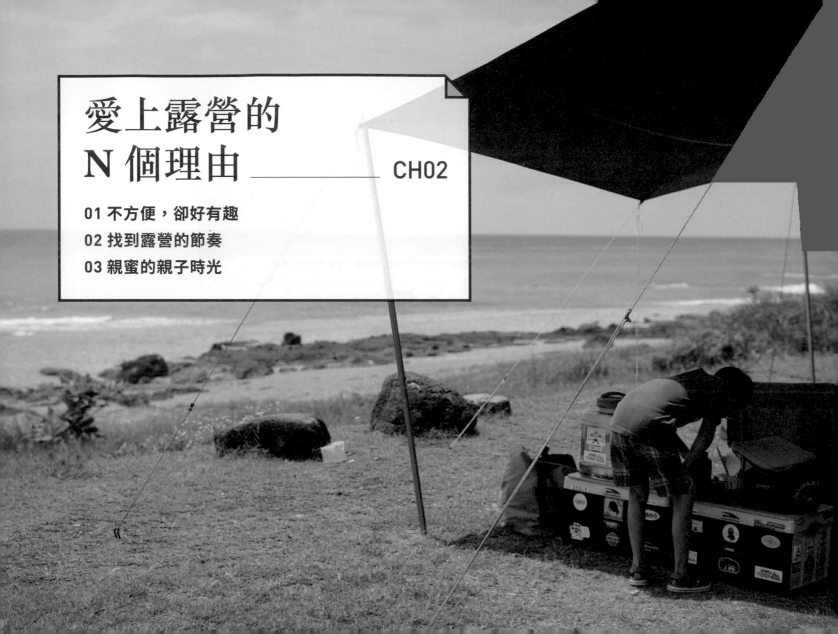

愛上露營的
N 個理由 —————— CH02

01 不方便，卻好有趣 ──────

「不能像平常一樣用電、用瓦斯。

　因為這樣，露營才是有趣的」──《新式露營教科書》

　　來說說第一次露營的經驗吧！

　　劉太太小時候約莫四、五歲就跟著爸媽到溪邊野營，不過已經沒有什麼記憶了，但是還記得在溪邊大片芒草旁玩耍的情景。

　　學生時代的公民訓練印象就很深刻了，晚餐時，我們拿著一個破破的鍋子，火升了半天才成功，最後炒出一盤黑漆漆的炒肉絲，後來因為下大雨營地淹水了，大家只好早早請爸媽來接回家，那一次的經驗很狼狽，但卻是相當難忘。

　　或許就是曾經有過不太好的經驗，對露營還留著「克難」的印象，所以在 2011 年，當我弟弟約我們和爸媽一起去露營時，我立刻就拒絕了，經過弟弟再三保證現在的露營已經和以前大不相同，我才抱著姑且一試的心情答應了，體驗之後才發現，露營雖然不方便，但只要方法對了，其實樂趣是大於不便的。

與親愛的家人和好友一家從第一露到第 N 露，經過多年，我們依舊是最佳的露營伙伴。

許多人就是被露營的不方便給嚇到了，總覺得露營的時候，一定就是沒有自來水、廁所搞不好很髒、夏天熱的要命沒有冷氣可以吹，感覺還是住飯店比較舒服。

但奇怪的是，露營明明就是如此的不方便，卻還是讓人覺得很好玩，和家人一起同心協力，靠著自己的力量搭建起一個小天地，才發現原來我們也能在什麼都沒有的戶外，擁有一個屬於我們的家，其實只要選擇了讓露營生活更加便利的裝備，就不用擔心沒辦法與大自然共存，我想，這就是露營讓人感到豐富生活的最大魅力。

孩子多大可以去露營？ ///////////////////////////////////

其實露營是沒有什麼年齡限制的，劉太太好友婕西家的小兒子，在六個月大時就跟著爸媽出門去露營，除了帶小嬰兒出門需要準備的東西比較多之外，一些可以幫忙的道具比如背巾和推車或提籃等就滿重要的，即使很佔空間，但是要讓還不會自己走路的孩子，也能安心的待在大人的身邊，這些道具就非常重要。如果把爺爺奶奶一起帶出門會更好，通常他們都會是最佳的顧寶寶人選。另外，在露營的夜晚如果擔心孩子會因為不習慣而哭鬧，就要先做好如何安撫寶寶的萬全準備。比起關在家帶孩子，把正值對萬物都感到好奇階段的寶寶帶出門，大家一起來照顧，一定會比在家大眼瞪小眼還要來的有趣。

劉太太家的女兒是滿兩歲開始露營，從還在吃母奶的小寶寶，一直到現在已經是小學生了，露營對她來說，就等於是生活中的一部份，而在大自然中長大的她，勇敢、熱情、充滿好奇心且適應力強，當我看著孩子們的成長，就想到花花在《花式露營》一書中所說的：「生命，無須強記，只要經歷過，你就會牢記」。只要帶著孩子親近大自然，他們自然而然就會去愛護大自然，發自內心的生命力也就由此處開始發芽茁壯。

與露營一同成長的孩子，自然而然的就會自己去摸索與大自然對話的方式。

露營的真實面

　　露營的真實面其實就是件又累又麻煩的事情，從事前的準備一直到回到家，所要完成的待辦事項大約有一百樣以上，常常會想說，我們為了一個晚上的露營，忙得就像要搬家一樣，似乎有點愚蠢，但不知道為什麼卻還是很享受這樣的一個過程。

　　我想這或許可以說是一種「優壓力」的舒發，「優壓力」指的是健康、愉快且沒有危險性的壓力，當人在這樣的壓力下完成任務後，所得到的成就感反而更高，若把「優壓力」用來解釋為什麼不會因為露營的麻煩而感到煩惱，我想也是相當適合的。

　　常常在網路上或是雜誌上看到許多美麗的露營照片，但是為什麼自己去露營的時候總是手忙腳亂到處都亂糟糟的？好希望也能像照片中一樣優雅。

　　其實露營時就跟在家是一樣的，東西使用完畢就要馬上歸位，煮完一餐就要立刻清理，吃完飯後桌子趕快收好，髒污的碗盤盡快拿去清洗，另外也要安排適當的雜物收納空間，只要不偷懶，就能隨時保持清潔和整齊。

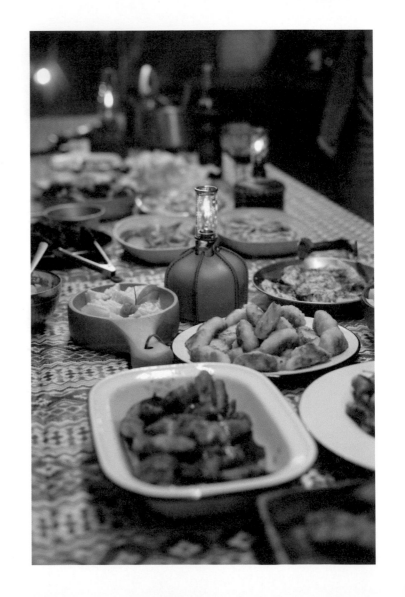

當然，照片上的美麗多半都是安排好的場景，不過，照片所要傳達的露營心情則是不會改變的，只要加上一點巧思，就能營造出獨一無二的露營風格。

偶爾遇上了公德心不佳的露營客，或是超收營位的營主，把露營區弄得鬧烘烘的或是帳帳相連像是夜市一樣，這時候就會讓露營品質大打折扣，反而沒辦法靜下心來感受露營的悠閒和舒適，所以找對露營的夥伴或是尋找經營完善的露營場地並且以身作則做個好露客，就是非常重要的一件事情。

最後就是一顆充滿包容的心，即使忘了帶東西，想辦法用其他東西代替或是藉機會與隔壁鄰居產生意料之外的交流也是解決的方法，千萬不要因為小事打壞了心情，因此浪費了大好的露營時光，除非是像我的露友曹爸那樣，把汽車鑰匙忘在脫下的外套放在家中，就開著已經發動的車子上山去，抵達露營區才發現大事不妙，再怎麼的百般不願意，也只好開著跟朋友借的車回家去拿汽車鑰匙，像這樣的烏龍事件，可不要時常發生才好啊。

02 找到露營的節奏 —————————

　　還記得當初剛踏入露營世界時，每一次出門前總是手忙腳亂，老是擔心少帶了什麼重要裝備，所以常常就會不小心帶了好多根本就用不上的道具。

　　經過了七年的露營時光，百露之後已經老神在在的我們，雖然少了一點興奮感，但出門前整裝時，那如同植入晶片的下意識動作，又是那麼的讓人覺得心安。不過，偶爾還是會因為過於自信而忘東忘西，但總是笑一笑想個替代方法，絲毫不影響我們的露營步調，因為只要不是忘了把人給帶去，其實也都不是很難解決的嘛。

　　我常常覺得，準備裝備的過程雖然有點繁瑣，但卻又是充滿著樂趣，每一回站在我們家的露營儲藏櫃前，思考這次露營所需要的裝備，當客廳地上排滿睡袋、帳篷和大大小小的袋子和箱子時，等於就是預告了假期即將來臨，當裝備一一上車後，滿載著愉悅的出遊心情讓人不自覺的嘴角微笑，腦海中已浮現踏在草地上那自在伸展雙腳的畫面，這種想要奔向自由的感覺，是怎樣都不會覺得厭煩的。

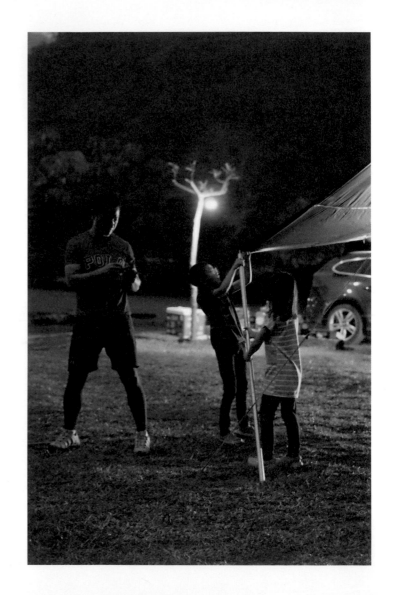

世界上很多事情都一樣，總需要經過時間的淬煉，在去無存菁的過程中慢慢學習和摸索適合自己的方式，就像我在演講時常說的：「沒有最好的裝備，只有最適合自己的裝備。」

隨著經驗的累積，慢慢的我們也找到了適合自己的露營方式，我相信「營地是主導裝備的因素，但絕對不是影響露營方式的主因」，不管在哪一個露營區，都能將自己的露營風格完全的展現，從展開地布一直到打開折疊椅，即使在不同的場域中，只要找到屬於我們家的獨特性，就是最舒服的露營生活。

劉太太有一個網友，她的露營風格就非常特別，不同於大家都是以實用性為主要考慮方向，她則是充滿了個人的喜好，她很喜歡收集各式各樣的可愛小物，經過她的巧手佈置，都能搖身一變為亮眼的露營裝備，不管在哪裡，她永遠都是全場的焦點，妳能說這樣不是真露營嗎？我反而覺得，她在露營中實現了許多人都做不來的夢幻巧思，反倒是另一種樂趣呢！

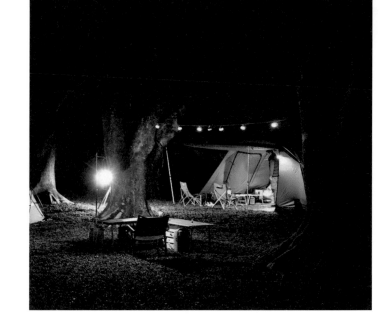

時常有人問：「單獨露營好或是呼朋引伴才有趣？」對我來說，不管哪一種方式我都很喜歡，單飛有單飛的喜悅，與朋友相聚的好友露營則是充滿歡樂。

「只要人對了，一切就對了」，不管這個人是親愛的另一半或孩子，還是一大夥的露營同好朋友，只要有著共同的目標，每一次的露營都將會是值得收藏的回憶。

劉太太的露營 SOP

出發前的準備

① 選定日期及場地並邀約同伴

② 出發前開出各餐的菜單及採買食材

③ 依照場地和天氣準備裝備和行李

④ 將裝備以最佳使用空間堆疊上車

⑤ 平安開車到營地

⑥ 搭設天幕及帳篷

⑦ 鋪設帳篷內的地布和床

⑧ 將睡袋展開

⑨ 準備與佈置生活空間

⑩ 開始露營活動

要離開的那天

① 一起床就先收拾帳篷內的物品

② 悠閒早餐時光

③ 休息後開始收拾露營裝備

④ 先從不需要使用的裝備開始收

⑤ 將裝備一一上車

⑥ 將營位整理乾淨

⑦ 互道珍重結束露營活動

⑧ 到營地附近順遊或直接開車回家

⑨ 一到家就立刻將裝備歸位及清洗物品

要如何讓原本覺得麻煩的露營變成有趣的活動，即使要準備大包小包也不以為意，反而能去享受其中的樂趣，相信只要找到適合自己家的露營 SOP，露營一定能夠成為全家大小最喜愛的活動了。

03 親蜜的親子時光 ————

　　汪培珽的《父母的保存期限，只有 10 年》一書中這樣說：「很多父母是這樣想的：孩子還小，等我們什麼什麼的時候，再怎樣怎樣。」

　　「三歲小嗎？八歲如何？八歲還是太小了，十二歲如何？而機會，常常都是在等待中失去的。」

　　讓人難以置信，父母與孩子之間的保存期限，居然只有短短的十年，也因為如此，每一個親子間相依偎的親密時光，真的都該好好珍惜並細細保存，更是不應該錯過的大事。

　　能增進並延長親子之間黃金歲月的方法很多，而露營則是值得一試的方式，因為露營是一個從孩子年紀還小就可以開始進行的活動，透過露營，建立起親子之間的連結，創造出家庭的核心價值，親子關係的緊密程度就會更加良好，相信隨著孩子成長，露營時產生的家庭凝聚力，將會成為陪伴孩子成長的養分。

但我所謂的露營時的親子時光，也不一定要一家人從頭到尾都聚在一起，而是藉由露營這個活動，家人們從露營生活之中，去體會彼此的需求，進而更加珍惜相處的機會。

有一次朋友的孩子在露營後告訴媽媽：「媽媽，我很喜歡露營，因為在露營時，大人們都很忙，就不會一直跟著我。」由此可知，大人的亦步亦趨，有時候對孩子來說，也是一種壓力，適時的給彼此空間，才能創造出更多機會。

仔細看看露營時的孩子們，他們很喜歡與玩伴一同去探索，沒有大人在旁邊耳提面命，也不用擔心玩的一身髒會被罵，總是到了要吃飯了才心甘情願回到自己家的帳篷。

還記得我們小時候，就是這樣自由自在的到處玩耍，但因為現在的環境並不允許，因此孩子已經不可能像當年的我們那樣，恣意的在田間奔跑，在秘密基地中尋找躲藏在草叢間的寶藏。

幸好，我們還是能藉著露營，讓孩子們一樣能找到應該屬於他們的童年，在大自然中親身去體會、認識世界的奧妙，而大人也能因此而重新找回兒時的自己。

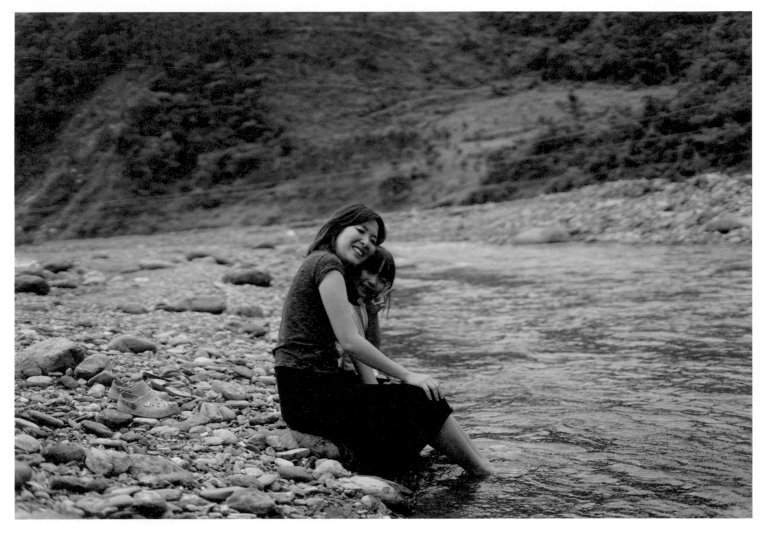

腳丫子在冰涼溪水中踢著，口中哼著自己編的小曲子，這山邊的小溪有著我們的親密時光。

親子露營可以這樣玩

除了在樹林間踩樹葉，觀看石頭縫中的螞蟻，躺在草地上看天空之外，為了盡情享受與孩子的親子時光，我們還可以安排一些遊戲或活動，來增加露營的樂趣。

① 桌遊

最容易讓孩子們交上朋友的遊戲，應該就是桌遊了。在《桌住親子好關係》一書中，許永清老師說：「運用桌遊，為我們創造幸福。」而桌遊再加上露營，則是幸福加倍。

每一次露營，我都會帶著一盒桌遊，如果不知道要玩什麼的時候，把桌遊拿出來，就又能大家一起同樂。可以依照這一次露營的成員來選擇桌遊，如果沒有玩伴，就可以帶著適合一家大小的遊戲，而這也是增加爸爸媽媽與孩子之間互動的小撇步，像是大樹哥喜歡玩益智類桌遊，我們就會帶著卡卡頌或 UNO 牌之類的遊戲。

適合露營的桌遊就以方便攜帶、配件不要太多太複雜、適用的年齡層比較廣、不要太困難這幾個方向的為主，除了能大家同樂之外，還能增進孩子的思考力、邏輯力以及專注力，真的是好處多多。

跳跳猴大作戰。

劉太太推薦，
10 款適合露營的好玩桌遊清單：

1. 髒小豬
2. 跑跑龜
3. 奇雞連連
4. 拔雞毛
5. 沉睡皇后

6. UNO 牌
7. 卡卡頌
8. 方格遊戲
9. 德國心臟病
10. 拉密

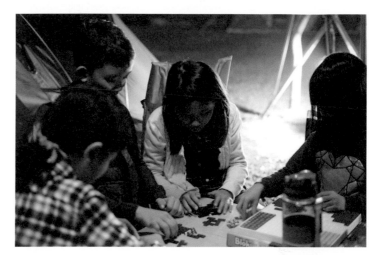

方格遊戲。

跳跳棋。

益智又刺激的 UNO 牌。

② 球類

　　如果今天露營區有比較寬闊的場地，就可以玩球類運動，舉凡羽毛球、軟式棒球、足球等，不過因為球類的限制比較多，也要注意露營區停放的車子以及其他人的安全，一般來說玩具類的球類會更適合，而劉太太家最常帶去露營的就是羽毛球了。

爸爸們是最佳的棒球教練。

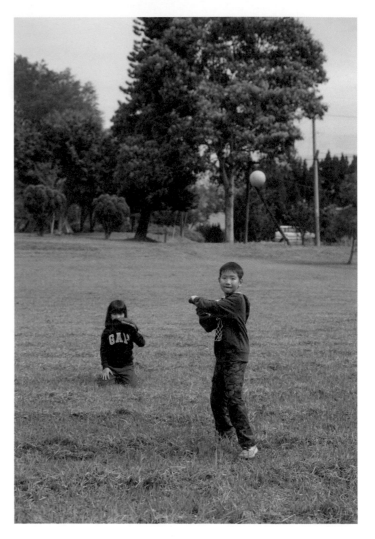

來到大草皮的營區，就來一場棒球賽吧。

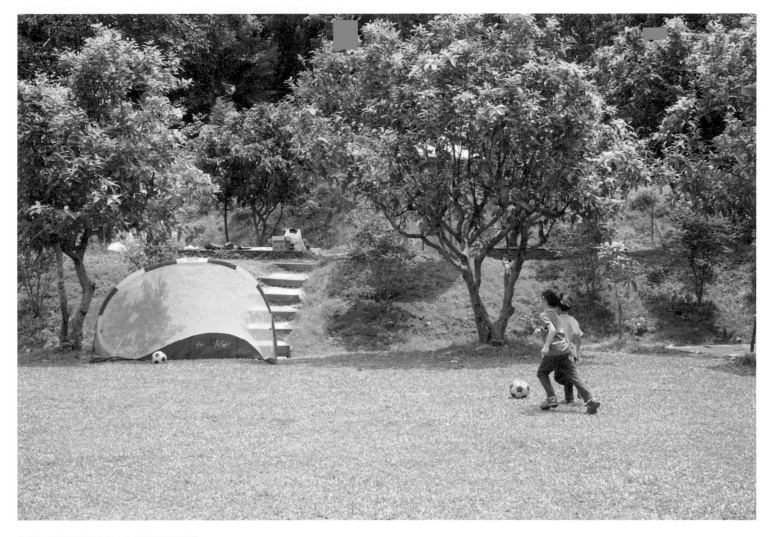

陽光下揮著汗的足球賽，也是孩子們的最愛。

③ 玩具

　　樂高、機器人、小士兵、吹泡泡、家家酒、水彩畫和沙畫或粘土等都是在露營時很受小朋友歡迎的項目，不過樂高的零件很小，若是掉到草地上就很容易找不到，所以如果想要玩樂高，可以幫孩子鋪一張野餐墊或是只要帶著樂高人出門，也可以避免細小零件失蹤的風險。

　　在天幕下或帳篷前鋪上野餐墊，孩子們就可以一起玩家家酒或是黏土，尤其是在下雨天的時候，或是小小孩比較多的時候，靜態的遊戲更顯重要，讓孩子們不管什麼時候都能玩得很開心。

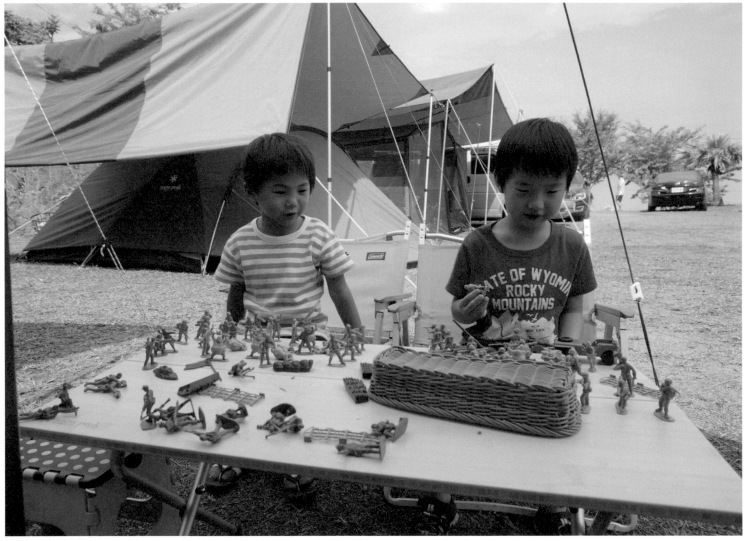

④ 大地遊戲

　　如果玩伴夠多，就能設計一些像是大風吹、躲貓貓、木頭人等等的遊戲，我們也曾經在下著雨的午後，一群人在天幕下，玩起文字接龍，又或是利用繩子，大人和小孩一起來玩兩人三腳，舉辦一場草地上的親子運動會，其實只要發揮一點創意，相信有趣的遊戲一定能博得大家的掌聲，並且得到許多的笑聲的。

草地上的運動會，在歡笑聲中展開。

連大人也瘋狂的水球和水槍大戰，實在是太好玩了。

⑤ 就地取材也好玩

　　好奇心與想像創造力，絕對是讓孩子面對未來世界的關鍵能力，孩子天生就有敏銳的觀察力，讓他們在露營時能夠藉著探索去發現問題，雖然爸媽都不是自然科學的專家，但依然可以帶著孩子一起去冒險，然後再陪同他們去找答案，不只是得到新的知識，也能藉此陪養孩子學習的方法並且與大自然更加親近。

　　透過「玩中學，學中玩」的過程也能訓練孩子的思考能力，相信只要生活中所感受的經驗夠豐富，他們在學校的學習就會更活用，因為這些都不是靠著硬記死背所得到的知識。

　　有一次露營，孩子發現了有興趣的昆蟲，回家馬上去翻閱相關的書籍來查閱，並且和家人一起來討論他的新發現，經過這樣的過程，自然而然就將昆蟲的特性給記了起來。

　　當孩子只要放開心胸勇敢去冒險，縱使今天沒有特別準備什麼活動，他們也能自己找樂子，只要一根樹枝、一片葉子都能變成有趣的玩具，因為大自然就是最棒的遊戲室了。

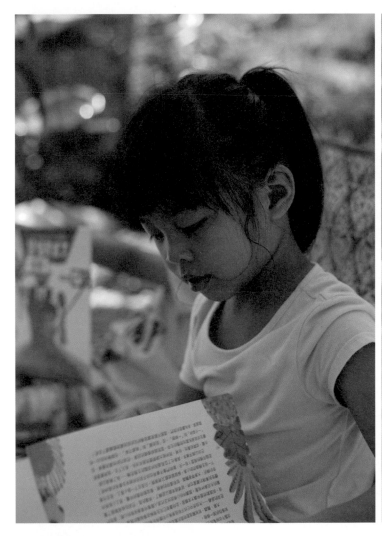
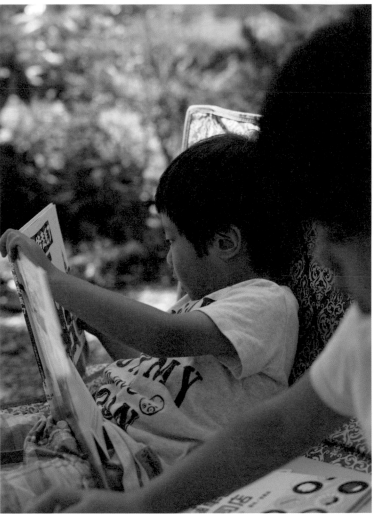

大自然中的閱讀時光，彌足珍貴的童年回憶。

⑥ 夜間電影院

有人或許會說，露營不就是要享受大自然嗎？為什麼還要帶投影機在露營區看影片呢？

每一次當我們在露營區看電影時，我都會回憶起小時候在廟埕看戲和看電影的情景，現在的孩子反而沒有這樣的經驗，所以把電影院搬到戶外的蚊子電影院對孩子來說是一件相當有趣的事情，但是因為需要加購投影設備，所以可以當做露營時的一項娛樂，但不是必需品。

若是將投影機架設在客廳帳中，就比較不會去干擾到他人，冬天也會覺得比較溫暖，讓孩子們在睡前看場電影，就不需要擔心他們在夜間的營區活動時發生危險或是去吵到其他露友的休息時間，爸媽也能趁著孩子安靜看電影時，坐下來泡杯茶聊聊天。

我尤其喜歡一家人窩在帳篷中，與孩子一同看部有趣的卡通影片的感覺，一家人利用這溫馨的電影時光，來培養與孩子共同的話題，這也是增進親子關係的方法之一。

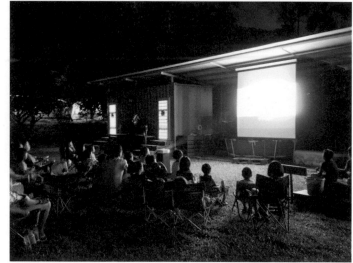

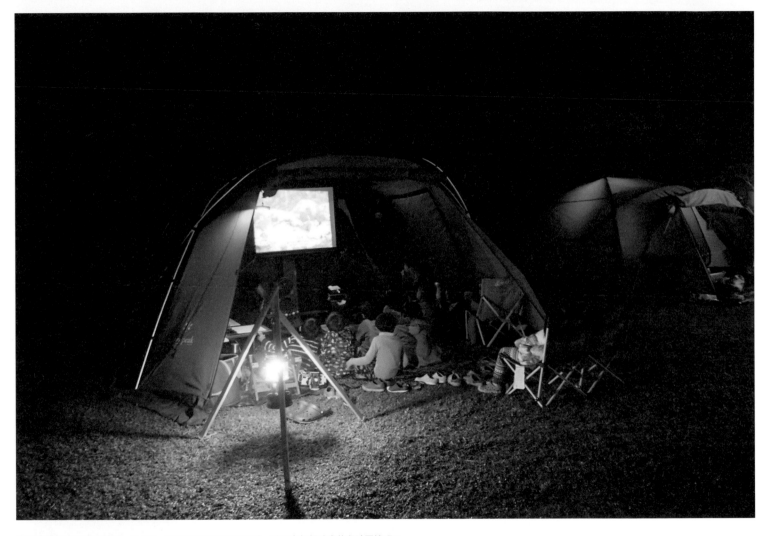

星空下草地上的電影時光，長大後，如果再看到相同的影片，是否會想起珍貴的兒時回憶呢？

露營的
輕鬆煮料理
食譜 ———————— CH03

不管你是家庭主婦或是職業婦女，平常週間的日子，天天都要為家庭或工作忙碌著，好不容易想趁著露營時和家人共享愉快的餐桌時光，卻還要為料理菜單傷腦筋，雖然在戶外做料理是一件充滿趣味的事情，但總有想偷懶的時候嘛。

想在露營時吃得營養又要省事不麻煩，劉太太來教大家幾道可以在露營時大展身手的輕鬆煮料理食譜，讓媽媽準備起來毫無壓力，全家也能在露營的時候一同享用美味的戶外餐點。

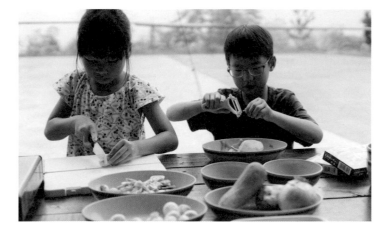

孩子是最佳的料理小幫手。

料理小貼士

劉太太很喜歡在料理時使用小磨坊系列調味料，不管中式、西式或日式料理，都可以在小磨坊找到適合的香辛料與香草料，還有像蒜風味油、蔥風味油讓料理更方便的產品也都是我廚房中的好助手，只要加一點小磨坊，讓料理更加美味的秘密原來就是這麼容易。

露營的時候，常常會因為調味料的保存和攜帶而傷透腦筋，WP 親子家居推出的荳荳袋就很適合做為分裝調味料的工具，防漏好拿取不佔空間，不管是液體的醬油還是各種粉類香料，都適合使用彩色荳荳袋來分裝。

實用資訊

小磨坊
http://www.tomax.com.tw

實用資訊

WP 親子家居
https://www.ohwp.com.tw

① 瓦斯爐煮白米飯一次就成功

　　露營的時候，因為不能帶高耗電量的電氣產品，所以就不能將電鍋帶出門，但是又很想吃米飯那該怎麼辦，這裡來教大家如何用瓦斯爐煮飯，可以先在家中練習幾次，這樣子去露營的時候成功機率就會比較高了。有時候我會多煮一點米飯，吃不完的米飯隔天可以煮成粥或是捏飯糰，只要先準備海苔片或是肉鬆，將冷飯捏成小圓球，然後包上海苔就非常好吃囉。

鍋具 |

聚熱佳、不要太大且有蓋的鍋子，露營煮飯鍋最佳

食材 |

米和水

料理方法 |

一、米可以先泡水約 20 到 30 分鐘後瀝乾

二、米：水 =1：1.1~1.3

三、先以大火煮滾到冒白煙

四、轉中小火煮 12 分鐘 (兩杯米份量)

五、關火繼續悶 10 分鐘 (兩杯米份量)

六、起鍋前將飯攪拌均勻

Tips

兩杯米煮 12 分鐘，三杯米再加 1~2 分鐘，若怕燒焦在中小火煮的時候可以打開攪拌一下。

② 熱騰騰的鐵板烤肉

在冬天露營的時候，最煩惱的就是煮好上桌的料理很快就會變冷，所以可以邊煮邊吃，保證能吃到熱騰騰菜餚的鐵板烤肉此時就能派上用場，全家人圍著鐵板燒烤的愉快晚餐時光，可說是露營最暖心的時刻了。

鍋具及道具 ｜

瓦斯爐用鐵板燒烤盤一個
長柄夾數支

食材 ｜

牛肉、豬肉火鍋肉片或雞肉切丁
青菜、金針菇或蘑菇等菇類
洋蔥一顆切片
蛤蜊
蝦子
小卷

調味料 ｜

油、鹽、小磨坊粗粒黑胡椒、韓式或日式烤肉醬

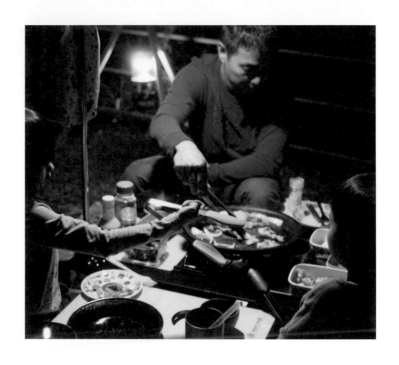

料理方法 ｜

在燒熱的鐵板燒烤盤上抹上少許油，將食材一一的煎熟，起鍋前再加上些許調味料調味。

這是一道不需要任何技巧的料理，很適合由小朋友來動手當主廚，記得提供好夾好握的料理用長柄夾給孩子們使用，這樣媽媽就能坐著享受由孩子們提供的桌邊服務，在冷冷的冬天夜晚，溫馨且熱呼呼的鐵板燒烤料理一定會大受歡迎。

③ 大口吃肉的壽喜燒

在日本，發薪日當天晚餐常會出現壽喜燒這道料理，這是因為發薪水之後就有錢買平常比較少吃的高級牛肉來好好犒賞自己，露營的時候為了慰勞這辛勤工作的一週，也能趁機來打打牙祭，煮一鍋冒著熱氣的壽喜燒，甜鹹的醬汁和蘸了生雞蛋液的牛肉交錯出絕佳的味覺感受，就讓我們在露營之夜享受大口吃肉的快感吧！

鍋具 ｜

有深度的鍋子

食材 ｜

牛肉、豬肉火鍋肉片

雞肉切丁

蔬菜

香菇、鴻喜菇、美白菇等菇類

洋蔥一顆切片

蔥段

魚板切片

豆腐切塊

醬料 ｜

生雞蛋液

小磨坊七味唐辛子

調味料 ｜

現成壽喜燒醬汁

或自製壽喜燒醬汁

水 300cc

柴魚醬油 150cc

味霖 100cc

砂糖 40 克

料理方法 ｜

一、在燒熱的鍋中用肉片的油脂將洋蔥和蔥段炒香

二、加入一半的壽喜燒醬汁

三、加入食材

四、煮滾之後就能開動囉

五、煮好的肉類可以蘸著拌有小磨坊七味唐辛子的生雞蛋液來吃

六、煮的當中再加水或是壽喜燒醬汁來調整味道

④ 清燉牛肉湯

煮一鍋香氣逼人的牛肉湯,除了可以做為一道湯品之外,煮個麵條也能變化成牛肉麵,使用燜燒鍋來調理,不僅能節省燃料,也能達到將料理保溫的作用,在露營要出發前就先在家將食材煮滾後,直接放入燜燒鍋帶出門,利用開車到營地的時間來燜燒,就能夠節省許多寶貴時間了。

鍋具 |

燜燒鍋

食材 |

牛腱心一條切塊

白蘿蔔一條切塊

小型紅蘿蔔一條切塊

蕃茄一顆切塊

洋蔥半顆切片

青蔥一根切段

水

調味料 |

鹽巴

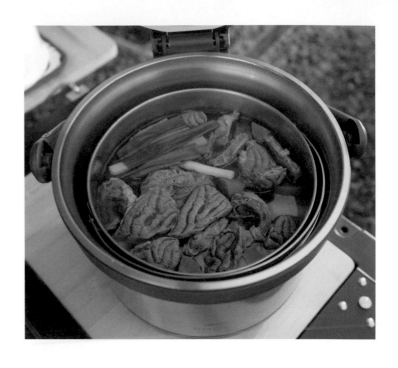

料理方法 |

一、將已切塊的牛肉川燙去血水

二、將切塊及切片的食材及牛肉放到燜燒鍋的內鍋中

三、加水至淹過食材

四、將內鍋放到瓦斯爐上,開大火煮滾 20~30 分鐘

五、熄火後將內鍋放到燜燒鍋外鍋中進行燜燒

六、至少燜燒半小時以上 (燜越久越軟爛入味)

七、以鹽巴調味即可

⑤ 蕃茄蘋果牛肉咖哩

　　咖哩飯是小朋友最喜歡的料理，劉太太家的咖哩做法沒什麼特別之處，但加了蘋果和蕃茄這兩個秘密武器之後，會更加的香甜可口，絕對讓孩子們一次就吃好幾碗飯。

　　咖哩可以在家裡面事先做好再帶去露營，若能用壓力鍋或是燜燒鍋先將食材煮到軟爛，咖哩會更美味好吃喔。

鍋具 |

聚熱佳的鍋子

食材 (四人份) |

咖哩塊 1/2	馬鈴薯一顆切塊
牛肋條三條切塊	蕃茄一顆切片
洋蔥半顆切片	蘋果一顆切小丁
紅蘿蔔一條切塊	水 700cc

料理方法 |

一、鍋子中加油並將洋蔥炒香

二、加入紅蘿蔔炒香

三、加入牛肉炒香至香味四溢

四、加入馬鈴薯拌勻

五、放蕃茄及蘋果

六、加水淹過食材煮滾

七、中火繼續煮到食材軟透

八、熄火後放入咖哩塊攪拌至融化

九、融化後以小火燉煮 5 分鐘至醬汁轉為濃稠

⑥ 方便的冷凍手工肉燥

　　忙碌媽媽的冰箱冷凍庫一定就像個百寶箱隨時都能變出食材，可能是丸子類、水餃等等可冷凍保存的食品，或是口味多樣化的即食料理包，即食料理包加熱後就能上桌，真的非常方便，尤其在露營的時候，帶個幾包，不僅豐富了菜色，也能節省烹調時間，手藝好的媽媽，也能在平常做料理的時候，多做一點冷凍起來就能有自製的料理包囉。

鍋具｜

小深鍋一個

食材｜

冷凍手工肉燥包

料理方法｜

一、煮一鍋熱水後熄火

二、將調理包放入熱水中隔水加熱

三、打開手工肉燥料理包將肉燥倒進盤子中

四、拌麵或是拌米飯都好吃

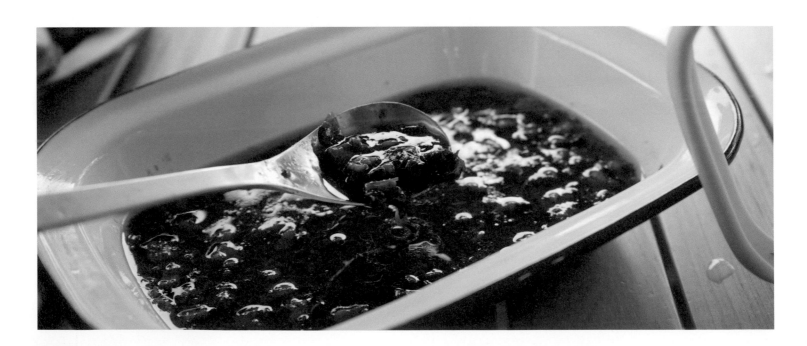

⑦ 宅配烤肉食材

在露營的時候烤肉總會有無窮樂趣，尤其和朋友們一起圍著焚火台烤肉和聊天更是情感交流的溫馨時刻。但是有時候可能沒時間去採買，宅配烤肉食材的服務就是很好的選擇，而且還能藉此吃到一些平常自己比較不會買的肉類或海鮮，相當適合工作很忙碌或是不知道怎麼準備烤肉食材的朋友。

鍋具及道具 ｜
焚火台烤肉爐
烤肉夾數支、木碳兩到三包

食材 ｜
事先預訂的
宅配烤肉食材

調味料 ｜
鹽、小磨坊粗粒黑胡椒、小磨坊萬用胡椒鹽、小磨坊大漠孜然風味料、小磨坊香蒜黑胡椒

料理方法 ｜

一、 將烤肉食材退冰

二、 先烤油脂較豐富的肉類，例如香腸

三、 海鮮可以最後再烤，此時碳火的溫度最剛好

四、 食材灑上依照個人口味喜好的小磨坊調味料

五、 最後再準備棉花糖給小朋友烤，做個完美的 ending

⑧ 美味早餐肉蛋吐司

　　露營的早餐真不想再和平常一樣，都是麵包和牛奶，
總會想來點不同的早餐內容。若是和朋友一起露營，就能
分工合作完成早餐，一人煎蛋，一人煮咖啡，一人煎肉片，
再派一人來夾肉片和蛋，在聊天之中，就完成了美味的營
養早餐。

鍋具 ｜

平底鍋兩個

食材 ｜

吐司　　　　　　　已調味的香煎肉餅或肉片
雞蛋　　　　　　　美乃滋

調味料 ｜

油、小磨坊粗粒黑胡椒

料理方法 ｜

一、 熱油鍋，將蛋依個人喜好煎熟

二、 熱油鍋，煎肉片至熟

三、 吐司抹上美乃滋

四、 放上蛋和肉片夾起

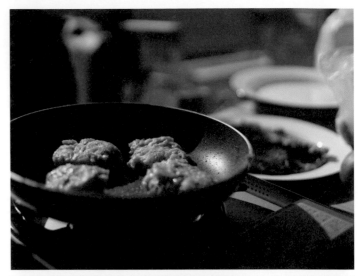

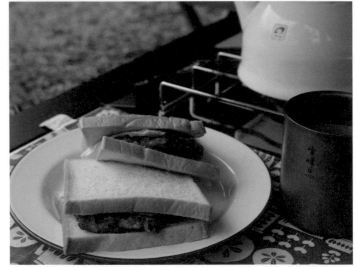

⑨ 冬天最愛薑母鴨

露營最受歡迎的食譜有三種：泡麵、火鍋和烤肉。其實這些都是稀鬆平常的料理，但是不知道為什麼，在露營的時候吃，就特別有味道，其實道理很簡單，那是因為大自然在食物之中偷偷添加了迷惑味覺的神秘調味料呢！

冬季露營的夜晚，在涼颼颼的氣溫中，想來碗冒著熱氣的補湯嗎？劉太太首推薑母鴨，麻油煸香老薑的醇厚湯頭，喝上一碗包準全身馬上都暖了起來。

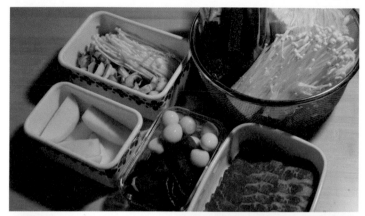

鍋具｜

火鍋用深鍋

食材｜

到薑母鴨店外帶鍋底

(有的店家會提供冷凍湯底服務，就可以方便攜帶了)

高麗菜

火鍋料

各式菇類、鳥蛋、木耳、米血等等

冬粉

青菜

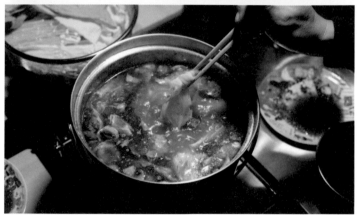

料理方法｜

一、 將火鍋湯底加熱

二、 加上喜愛的食材後就能開動了

三、 最後來碗薑母鴨粉絲，能這樣就太幸福了

⑩ 職人教你煮湯圓

劉太太非常喜歡吃湯圓，所以常常把湯圓當做是露營時的點心或是宵夜，但是看似簡單容易的湯圓，若真的要煮得軟 Q 好吃，其實也是需要一點小技巧的。

鍋具 |

湯鍋一個、小鍋一個

食材 |

小湯圓或是包餡湯圓
二砂糖
水

料理方法 |

一、 湯鍋內放入湯圓量 2/3 倍的水並煮滾

二、 另準備一鍋，加點冷水和二砂糖拌勻

三、 水煮滾後，放入湯圓，直到湯圓浮起

四、 將湯圓撈起，放到加了冷水和二砂糖的鍋中

五、 另起一鍋熱水，將二砂糖放入煮滾至變成甜湯

六、 要吃的時候，先裝一碗甜湯後再加湯圓

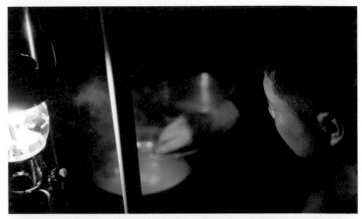

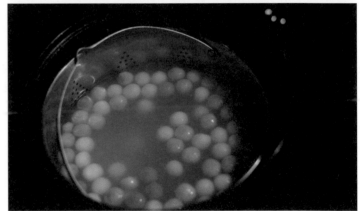

Tips

職人提醒：「你在煮的時候，要把自己當成湯圓，用心的感受在熱水裡由外而內，皮的變化！這就是湯圓要 Q 彈的祕訣」

⑪ 熱騰騰的烤盤三明治

　　露營的早餐總想來點變化，就可以利用三明治烤盤把原本平淡的吐司搖身一變為烤得香酥且有著可愛汽化燈圖案的三明治，烤盤有可拆式把手，方便攜帶。

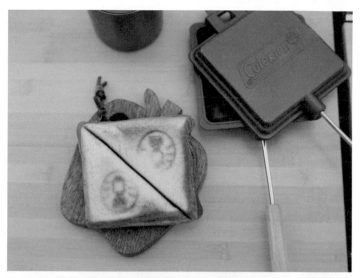

鍋具 ｜

Coleman 三明治烤盤

食材 ｜

吐司

各種果醬、花生醬或美乃滋

起司片或是蔬菜和蕃茄

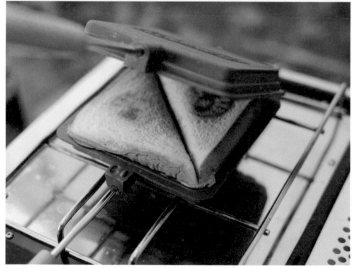

料理方法 ｜

一、　取兩片吐司

二、　抹上喜歡的果醬或是夾入起司片等食材

三、　將吐司放在烤盤裡面

四、　夾起烤盤

五、　兩面反覆加熱直到出現汽化燈圖案

六、　將烤好的三明治切對半

⑫ 料多味美三明治

下午茶時間，可以準備各種食材，和孩子一起來做三明治，用可愛的烘焙油紙包裝，美觀又能方便拿著吃。

鍋具|

小湯鍋一個、平底鍋

食材|

吐司、雞蛋、小黃瓜、蕃茄、美乃滋、火鍋豬肉片

調味料|

小磨坊蒜風味油

小磨坊黑胡椒粉

鹽巴

料理方法|

一、 用小磨坊蒜風味油將豬肉片煎熟

二、 將雞蛋煮成水煮蛋後切成小薄片

三、 將小黃瓜和蕃茄切薄片

四、 取三片已經切邊的吐司抹上美乃滋

五、 將吐司依序放上小黃瓜和肉片，蓋上一片吐司再放上蕃茄和水煮蛋，最後灑上小磨坊黑胡椒粉和鹽巴調味，再蓋上一片吐司

六、 將三明治切對半

七、用烘焙油紙做裝飾包裝

⑬ 香料雞腿薑黃飯糰

　　加了薑黃粉的米飯可以增加食慾，以香料醃過的雞腿排更是香味撲鼻，用海苔包起來一起吃，光是用看的就讓人食指大動，吃起來當然也是非常美味，適合做為下午茶或是早餐。

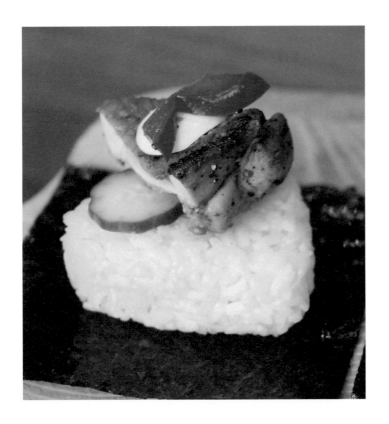

鍋具 |
煮飯鍋、平底鍋、三角飯糰模型

食材 |
米
去骨雞腿排
海苔片

調味料 |
小磨坊薑黃粉、小磨坊法式香草風味料
鹽巴

料理方法 |
一、煮米飯時，將適量小磨坊薑黃粉放入洗好的米中一起煮
二、利用小磨坊法式香草風味料和鹽巴將去骨雞腿排醃至入味
三、起油鍋，待鍋熱後將雞腿排雞皮的那面先放入鍋中
四、煎至兩面都半熟後，可以將雞腿排先切成小塊狀後再煎至熟
五、用三角飯糰模型將煮好放涼的薑黃飯做成三角飯糰
六、取一片海苔，依序放上三角飯糰、雞腿排，若有小黃瓜等配料也可以包起來一起吃，風味更佳

⑭ 香鬆營養飯糰

　　非常適合做為露營早餐的一道料理，深受小朋友喜愛，最重要的是能將剩餘食材都利用完畢，一點都不會浪費喔。

鍋具 ｜

煮飯鍋

三角飯糰模型

塑膠袋

食材 ｜

香鬆或肉鬆

海苔片

料理方法 ｜

一、 如果前一晚有吃不完的米飯，就能冰起來留到隔天早晨做飯糰

二、 加入香鬆或是肉鬆，如果有剩餘食材也能加進來

三、 米飯和材料一起拌勻

四、 利用三角飯糰模型或是用塑膠袋將米飯揉成圓球狀

五、 包上海苔片

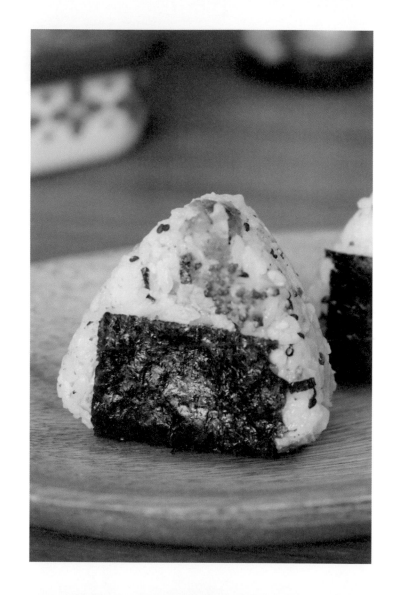

⑮ 涼拌鴨賞

涼拌菜是最簡單方便的料理了，充滿地方風味特色的宜蘭鴨賞，好吃又下飯，如果做為夏天夜晚的宵夜或下酒菜也非常適合。

鍋具 ｜

盤子

食材 ｜

宜蘭鴨賞一包、蒜苗一根

料理方式 ｜

一、 將冷凍的鴨賞退冰

二、 蒜苗切段

三、 把鴨賞和所附的調味包攪拌均勻，最後灑上蒜苗

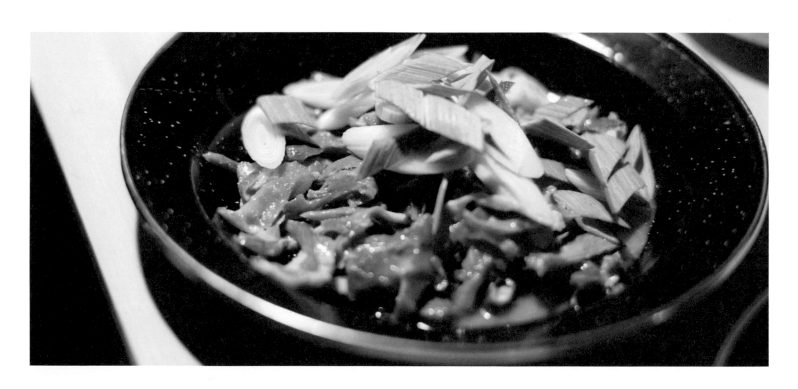

⑯ 美味白粥輕鬆煮

　　想要在露營的時候來一碗如同清朝學者袁枚在《隨園食單》所描述的「必使水米融合，柔膩如一」的白粥當早餐嗎？

　　但是露營時可沒有人想一大早起床熬粥，所以如果想吃到美味白粥，又想輕鬆煮，就是燜燒鍋出場的好時機了。

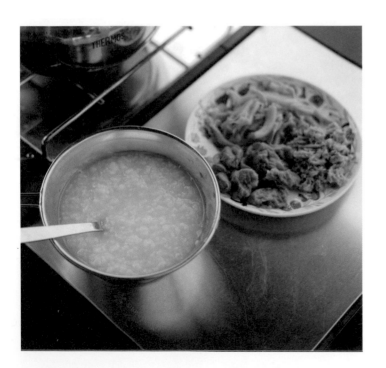

鍋具 ｜

燜燒鍋

食材 ｜

米、水

料理方法 ｜

一、在前一晚將洗乾淨的一杯量米杯的白米倒入燜燒鍋的　　內鍋之中

二、接著加入 8 杯量米杯的水

三、將內鍋內的水和米煮滾之後，再繼續煮 15 分鐘，並且　　不用攪拌

四、熄火之後，將內鍋放入燜燒鍋內，燜燒鍋將利用一整　　晚的時間，來將白米燜至綿密

五、從前一晚大約 11 點燜至隔天早上 8 點，打開鍋子可以　　看到吸飽水的米粒，在內鍋加進約一個量米杯的水，　　煮到稍滾，就可以熄火

六、可搭配現煎荷包蛋或肉鬆等各式小菜

⑰ 一鍋到底培根蘆筍蛤蜊義大利麵

一鍋到底義大利麵是很受大人和小孩喜愛的料理，而且最方便的是只需要清洗一個鍋子，所以非常適合做為露營料理的菜單之一。

基本食材就是培根和義大利麵，其他的食材喜歡吃什麼就加什麼，不過請注意一定要使用有深度的平底鍋，另外，起鍋前也要注意千萬不能讓湯汁完全收乾，掌握了小訣竅後，就能煮出一鍋好吃的義大利麵了。

鍋具 |

有深度的平底鍋

食材 |

兩人份義大利麵、培根半包切小塊
蘑菇、蘆筍、蛤蜊
雞高湯一罐、洋蔥半顆切小丁

調味料 |

義大利香料
小磨坊粗粒黑胡椒

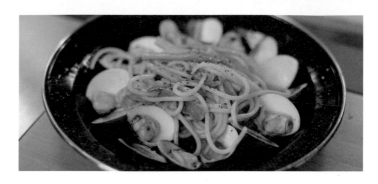

料理方法 |

一、熱鍋後不需要加油，將培根放入鍋內煎至有微微焦香味

二、加入洋蔥丁炒至有香味

三、加入蘑菇炒至半熟

四、將兩人份義大利麵條折半，放入平底鍋中，接著倒入一罐雞高湯

五、蘆筍依個人喜好口感可現在放也能起鍋前再放

六、雞高湯需淹過食材，若高湯不夠就加一些水

七、蓋上鍋蓋，轉中大火至滾，然後轉中火讓鍋中小滾到義大利麵條煮軟

八、起鍋前再加入蛤蜊到煮開，先將蛤蜊取出擺盤

九、灑上調味料攪拌均勻，義大利麵就可以起鍋

Tips

請注意鍋內湯汁不可煮乾，需保有水份

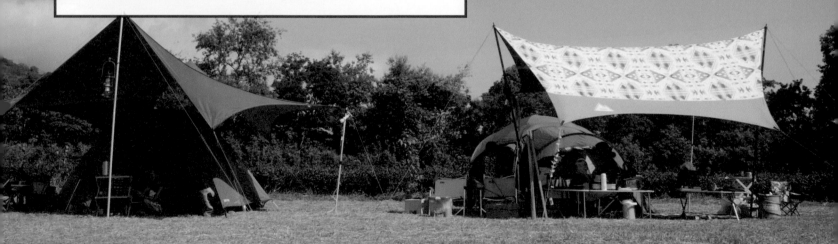

好用的露營裝備
大公開 ——————— CH04

01 愛用的露營小物

02 夏天用的帳篷

03 冬天用的帳篷

01 愛用的露營小物

UNRV 大口碗／ Snow Peak 矽膠彩色標籤 ▶
可堆疊收納的不鏽鋼碗，碗夠深口徑夠大能夠一次裝很多食物，不管是喝湯、盛裝飯菜、喝咖啡或是拿來當漱口杯都可以，功能性十足，裝上顏色可愛的矽膠彩色標籤，就不用擔心會拿錯碗了。

◀ KUPILKA 松木享湯碗及捧飲杯
來自芬蘭，以天然纖維複合材料製成，50% 的松木纖維和50% 的食品級耐熱 PP，讓餐具也能有原木的溫暖，而且不含雙酚 A，還可以用洗碗機清洗，是對地球友善的安心食器。

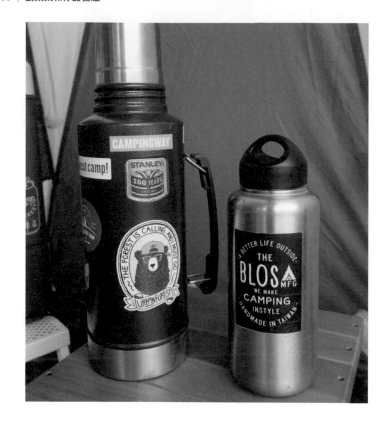

◀ STANLEY 百年紀念保溫瓶
KLEAN KANTEEN 寬口不鏽鋼水瓶

在露營界可說是人手一隻的 STANLEY 保溫瓶，不管保冷
或是保溫都效果極佳，準備兩個保溫瓶就能裝一瓶冷水和
一瓶熱水，露營時隨手可得需要的溫度。

大容量且從內壁到瓶身都是以 18/8 食用級不鏽鋼製作的
KLEAN KANTEEN 寬口不鏽鋼水瓶，可以直接放在冰箱中
當冷水瓶，方便攜帶也方便清洗，露營或是居家都能使用。

MUJI 無印良品不鏽鋼料理用夾 ▶

不管是烤肉還是煮料理，一隻好用的夾子就非常重要，夾
子前端為尼龍樹脂塗裝，任何材質平底鍋都不用擔心被刮
傷，附有扣環，收納方便不佔空間，連小朋友也能輕鬆使
用，是劉太太在家也很喜愛的廚房道具。

富士琺瑯水壺 ▼

圓圓胖胖可愛的壺身，附有木手把，清爽的白色和藍天綠地
很搭配，容量也剛剛好，煮熱水一點也不浪費燃料，露營時，
不管什麼時候都想來杯熱茶或咖啡啊。

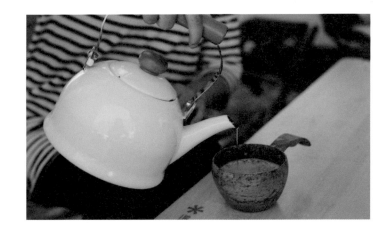

YOUTILITY 德國製血清瓶 ▶

血清瓶其實是實驗室內的器材，但是劉太太也將這個漂亮的
血清瓶拿來在廚房中使用。德國製造，耐溫攝氏 500 度，獲
得各國設計大賞還是安全材質的玻璃瓶，不僅外型非常好
看，瓶口藍色環還有斷流和收水的功能，不管倒任何液體都
不會溢出來，彩色矽膠套環更是增添了露營的趣味，大容量
的當水瓶，小容量的就拿來當油瓶。

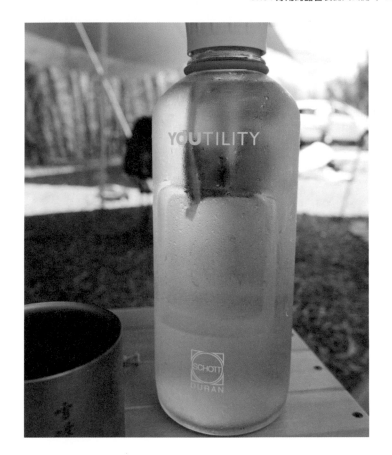

實用資訊

 東昇化工
http://www.kingtec.com.tw/

庫克山琺瑯杯 ▶

劉太太在紐西蘭南島庫克山買的琺瑯杯，上面還有露營拖車的圖案，是很棒的紀念品，琺瑯杯樸實自然的材質特點，一直是露營時很受歡迎的杯款，市面上有各種各樣的琺瑯杯，利用琺瑯杯的繽紛色彩就很容易展現出露營風格。

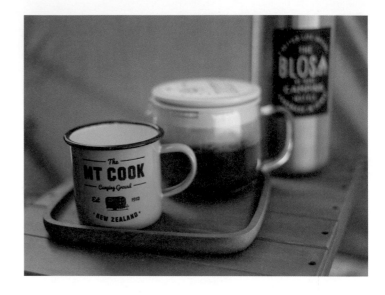

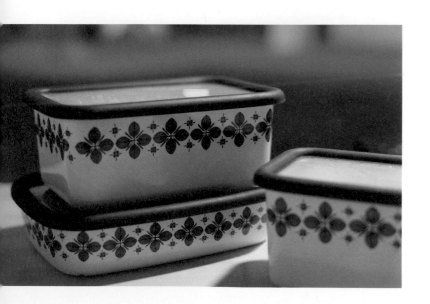

◀ 富士琺瑯保鮮盒

露營前在家先將食材處理好，分裝於好清洗的琺瑯保鮮盒中，就能增加做料理時的便利性，還能平整堆疊增加冰桶內的使用空間。

CHUMS 圓桶露營馬克杯 450ml ▶

日本製的大容量胖胖杯，有著可愛 Boody 紅腳鰹鳥的圖案，
附有勾繩可以吊起晾乾，充滿戶外潮流風格，亮眼的色彩
讓人一見就喜歡。

實用資訊

CHUMS Taiwan
https://www.facebook.com/chumsTW/

◀ BellRock 露營套鍋／煮飯鍋

雖然可以將家裡的鍋子帶出門但總是比較不好收納，露營
套鍋內有平底鍋、湯鍋、煮飯鍋和洗菜籃，收起來直接裝
成一袋，方便帶出門，也不佔車上空間。

有了露營專用煮飯鍋，不管何時都能吃到香噴噴的米飯，
也能當成小湯鍋，劉太太也曾經在家中停電時，用煮飯鍋
來煮飯，一物多用真是深得我心。

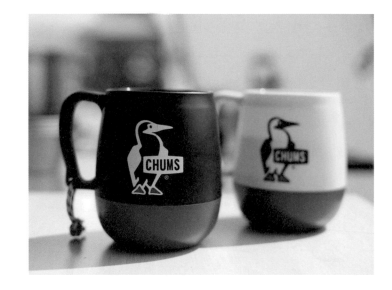

◀ **Litecup 發光不灑杯**

發光不灑杯有兩個神奇的地方，一個是有 360 度神奇矽膠喝水口，一個是會自動感應周圍光線變暗然後開啟燈光，加上繽紛亮麗的色彩以及不怕傾倒，而且杯身好握不易滑手，所以相當適合在露營時使用，也能提醒小朋友不要因為玩的太開心而忘記補充水份。

Solarpuff 發光泡芙／迷你發光泡芙 ▶

綠能環保的太陽能折疊型 LED 燈，不需要外接電源或使用電池，利用日照就能充電，折疊起來輕薄短小一點都不佔空間，不會發熱且光源不刺眼，很適合做為帳篷內的燈光以及備用電源，迷你發光泡芙更增加可做為警示作用的紅光，更能符合當初為了救難而發想的設計初衷。

實用資訊

WP 親子家居
https://www.ohwp.com.tw/

Snow Peak IGT 戶外餐廚系統 ▶

可以依照個人需求與喜好而有多種變化的餐廚系統,從桌子的高度一直到桌面框架的大小和桌面的延伸,能自由搭配出各種不同的組合,是實用性很高的廚房及客廳裝備。

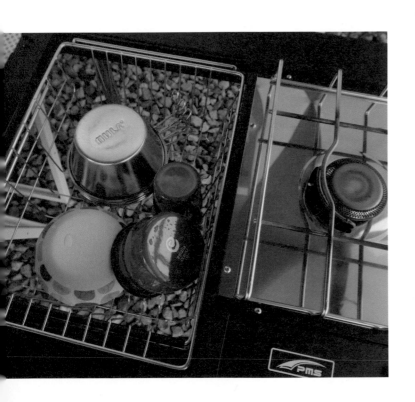

◀ IGT 吊掛網籃 /PMS 單口爐

使用 Snow Peak 的 IGT 真的樂趣無窮,因為有許多的單品都能與框架做搭配,放上不鏽鋼的吊掛網籃就能放置洗好的杯碗,也能與 PMS 單口爐或是 Snow Peak 單口爐做搭配,這樣就能有一個非常方便好用的廚房煮飯區了。

Coleman 插電式行動冰箱 ▼

對於天氣炎熱的台灣來說，可以插電的行動冰箱非常實用，
就不用擔心食材的新鮮度，尤其在收搭帳篷時，隨時能來
瓶冰涼飲料的感覺實在超棒的，只是不管是一般保冷行動
冰箱或是插電式行動冰箱的體積都較大，選購時需要特別
注意車上空間是否可以放得下。

KELTY Linger 系列輕量折疊低背椅／輕量折疊桌 ▲

在露營裝備滿載的時候，就會想將最佔空間的桌子和椅子
改為輕量款式，折疊起來一小包，重量只有 1.1 公斤的折疊
低背椅以及只有 1.3 公斤的折疊桌，就是輕量裝備的首選。

┌─ **實用資訊** ──────────────────

KELTY Taiwan
https://www.facebook.com/keltytaiwan/

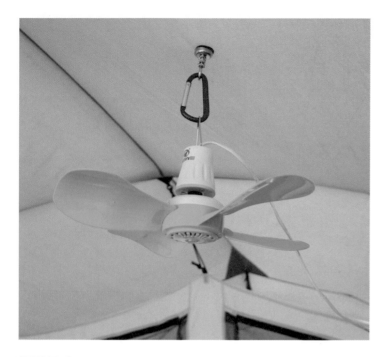

露營吊扇 ▲

吊扇是夏天露營的好朋友，有了這個吊扇就能在露營的早晨多睡 20 分鐘，也能增加帳篷內空氣的對流，購買時記得一起加購 D 型鉤和強力磁鐵掛鉤，就能將露營吊扇吊在帳篷的頂端囉。

> **Tips** 💡
> 目前 D 型鉤已經推出更方便的二代款式

PICCALIVING 鐵製露營折疊桌 ▼

台灣原創品牌，PICCALIVING 有別於露營常見的木作產品，前所未有的 MIT 鐵製折疊桌，使用時只要將桌腳打開即可，收納也很容易，還有可放單口爐的功能款，做為行動冰箱的放置桌也相當合適。

> **實用資訊**
>
>
> PICCALIVING
> http://piccaliving.meepshop.com/page/picca

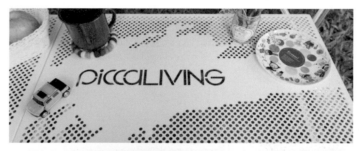

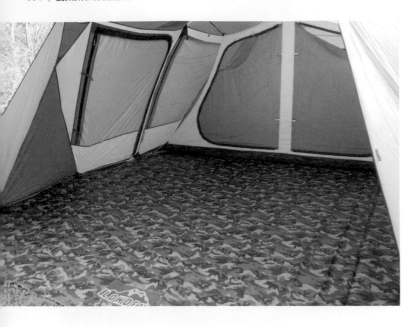

◀ LOWDEN 迷彩耐磨防水地墊

台灣品牌，MIT 品質有保障，可以依照不同的帳篷量身訂做，帳篷放上防水地墊之後就能延伸帳篷的使用空間，並且還能保護帳篷底部，尤其在一房一廳的帳篷內使用更是完美。

實用資訊

 LOWDEN 露營戶外休閒用品
https://www.facebook.com/LOWDENCAMPING18/

ROLAND 媽媽包萬用百寶袋 ▶

台灣專業媽媽包第一品牌，100%MIT 品質安心，萬用百寶袋重量輕容量大，一家四口三天兩夜的露營衣物，通通都能放得下。

實用資訊

 ROLAND
https://www.roland-bag.com.tw/

ROLAND 媽媽包萬用收納袋 (小)
MUJI 旅行分類收納袋 ▶

劉太太收納行李習慣以不同的收納袋來分裝,像是襪子等小件衣物就用萬用收納袋裝起來,旅行分類收納袋則用來裝衣服和褲子,這樣不僅行李分門別類清楚容易找尋,也能很輕鬆的放進大行李袋中。

尺寸有大也有小的 ROLAND 萬用收納袋,袋子本身可防潑水,裝旅行的換洗衣物和泳衣也很適合喔。

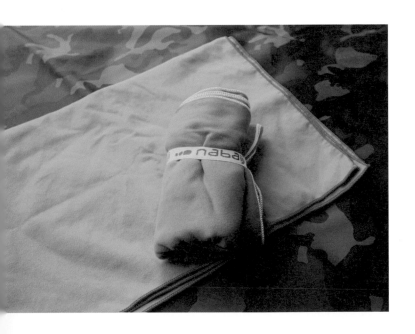

◀ 迪卡儂極細纖維游泳毛巾

這款毛巾最大的優點就是收起來體積小,加上吸水力也很強,雖然少了大浴巾的柔軟觸感,但在露營時收納空間斤斤計較的時刻,這款方便攜帶的毛巾真的是大受露營客的歡迎。

韓國 TIERRA 露營小暖爐 ▶

裝上瓦斯罐就能使用的小暖爐，輕巧好攜帶，只要放在桌邊或腳邊就能感到溫暖，是冬天露營之夜的好夥伴，不過請特別注意暖爐不可以放在帳篷內使用喔。

◀ 魚骨釘

又稱為棧板神器，雖然現在棧板的露營場地比較少了，但若真的要在棧板上搭帳篷就少不了魚骨釘，即使在棧板上也能把帳篷拉得又挺又漂亮。

ROLAND 媽媽包野餐墊 ▼

劉太太露營的時候一定都會帶著野餐墊，鋪在草地上就能隨興或坐或臥，不受限制的享受專屬於露營時的草地時光。

ROLAND 媽媽包 Star 後背包 ／ Rich 輕旅行包 ▶

輕量好背的 Star 後背包，是劉太太出外旅行的最佳夥伴，支撐力佳的背帶輕鬆伴隨著旅行的腳步，Rich 輕旅行包適合做小旅行或是露營時的備用包。

◀ 木製三層架／木製四層架

可折疊收納的木製三層架，收納起來呈扁平狀，平常在家也能使用，出外露營也能帶，讓各種器具輕鬆收納。

Eleos 就可以找到品質很不錯的木製三層架或四層架，劉太太曾經有多次經歷 Eleos 的木製產品在露營時因為下雨泡水，但是也沒有影響品質，的確是可以信賴的露營品牌。

WildFun 野放專利可調式多功能枕頭 ▼

露營時的睡眠品質是非常重要的，一顆好睡的枕頭更是不可或缺的裝備，野放的專利可調式多功能枕頭，MIT 台灣製品質有保證，可調節枕頭高度，柔軟舒適，還有各種花色可供選擇，最重要的是，輕巧好收納，收起來的大小跟一顆羽絨睡袋差不多。

◀ ▼ 煤油暖爐

煤油暖爐的缺點就是體積很大，不容易帶出門，不過煤油暖爐的保暖效果卻是最好的，即使是在寒冷的季節中，也能度過溫暖的露營之夜。

不需要用電，所以也沒有使用高耗電量電氣用品容易造成跳電的問題，在暖爐頂部放上一壺水，不需要另外開火爐煮就能隨時泡杯熱茶來喝，不過請注意暖爐不可以放在密閉的帳篷內使用，以免發生危險。

Snow Peak 雪鋒鈦雙層杯 H450▶

因為鈦金屬硬度高不易延伸，所以杯子是由工匠親手製作，加上使用雙層結構，不易導熱，而且手感溫潤，不管是熱飲還是冷飲都很適合使用，不同尺寸設計成可堆疊收納，是方便攜帶的質感好物。

PMS 折疊收納箱 ▶

將露營時大大小小的物品收納在箱子中，方便搬運又實用性高，若不使用時還能收納成扁平狀，只要貼上可愛的貼紙，立即就能擁有獨一無二的露營風格。

燭台瓦斯燈 ▶

使用高山瓦斯罐做為燃料來源的瓦斯燭燈，雖然只能有小範圍的照明，卻為露營增添了唯美溫暖的氣氛，夜深人靜之時，點一盞瓦斯燭燈，泡一杯熱茶，輕鬆營造幸福感受。

露營四季

在台灣，最適合露營的月份是每年的十月到隔年的三月，其中又以秋天和春天最為舒適，在露營的上好季節走出戶外一嘗露營之樂，真是再幸福不過。

以露營區的海拔以及環境來決定要在哪個季節拜訪是最佳的選擇指標，夏天可選海拔 1000 公尺以上的營地，或是有樹林的營地就不怕太陽曬，如果附近有小溪也會感到消暑，如果營地是在山區裡氣溫會相對較低，冬天就選較平地營區就不用擔心寒流來會太寒冷了。

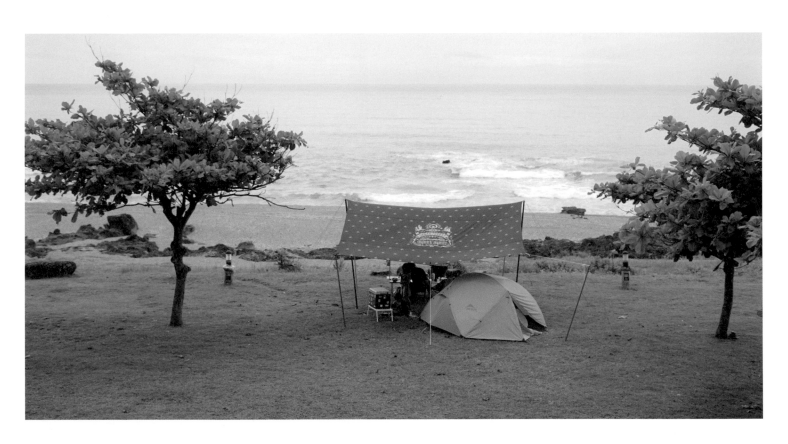

02 夏天用的帳篷

　　在夏天，劉太太家多半是以帳篷＋天幕的配置，天幕尤其適合在夏天使用，除了遮陽外也能避雨，天幕下的開放空間相對通風，當風吹過來時覺得隔外涼爽，天幕可以選擇遮陽效果比較好的產品，至於要四方型、蝶型或是六角天幕，就可以依照使用人數和帳篷的款式來做搭配了。

　　如果是大型天幕，將帳篷放在天幕下也是避暑的好方法，至於冬天就比較不適合使用天幕，除了無法保暖是主因之外，有時候遇上冬季的怪風，天幕就會有被吹壞的危機了。

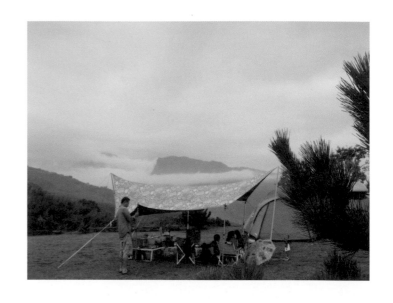

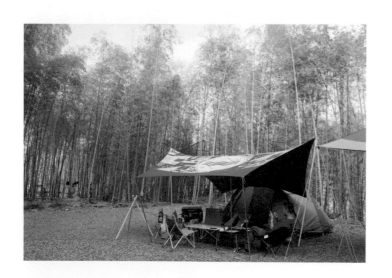

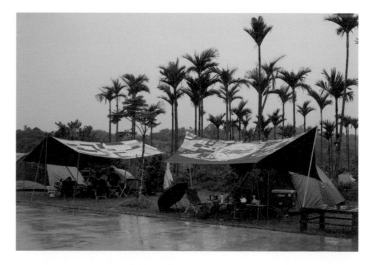

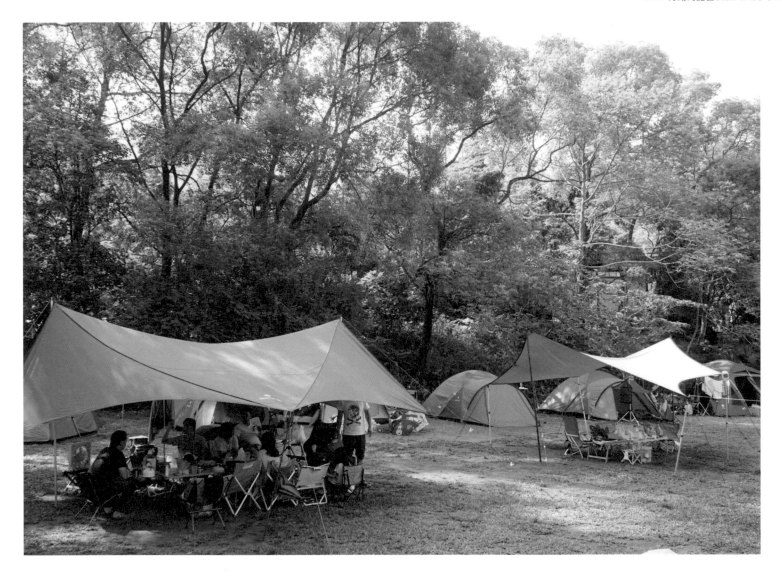

03 冬天用的帳篷

　　劉太太很喜歡在冬天露營的感覺，只要不是低於十度以下的低溫，就會是很舒適的溫度，尤其在夜晚，利用焚火台升起燃燒的營火，大家圍坐在火爐邊烤火取暖，那是非常迷人的經驗，難怪有人會說：「營火這件事就是露營的醍醐味」。

　　冬天的帳篷首推一房一廳款式，在隧道帳中搭起一般的帳篷內帳也是不錯的方法，或是將帳篷與客廳帳連結，另外像是一些包覆性較好的帳篷，也都很適合冬天使用，夜晚時，只要將寒氣隔絕在外，躲在帳篷中就覺得加倍溫暖。

　　一房一廳的帳篷也很適合小家庭使用，尤其是晚餐時，全家聚在小桌前用餐，也不用擔心帳篷外是什麼天氣，只要一家人在一起，就是如此的溫馨啊。

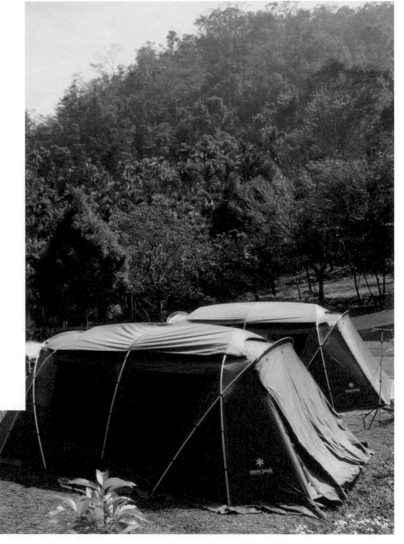

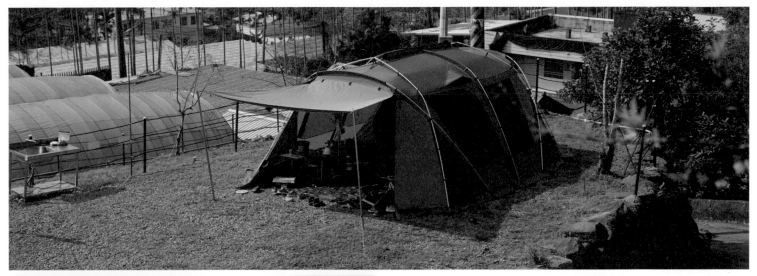

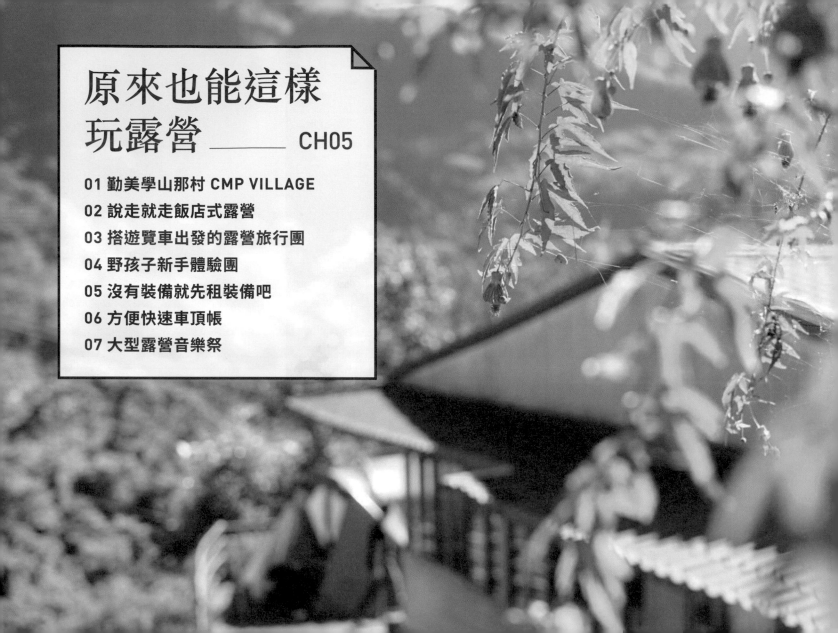

原來也能這樣玩露營 —— CH05

露營只有一種樣貌嗎？

劉太太去演講時常常有人問：「我家小孩聽到同學去露營，也吵著想要去露營，但是我實在摸不著頭緒不知道怎麼開始，請問有沒有什麼兩全其美的解決方法？」

或者是：「我老公一直約我去露營，但是我不喜歡睡在地上，我只喜歡住飯店，可是看他那麼有興趣，很想陪他體驗看看，但是又不想買裝備。」

和劉太太一起上通告的來賓分享了她的經驗，她的先生非常喜歡戶外活動，但卻沒辦法說服她一起走出戶外，終於有一天，他想出了一個「一天晚上住飯店，一天晚上露營」的變通方式，沒想到經過那一次的嘗試，這位女主播居然也從此愛上了露營。

其實露營的方式真的非常多樣化，經過這幾年的露營瘋潮，為了因應不同的需求，也有了各式各樣的露營體驗來讓大家選擇，尤其對於想嘗試看看露營的人來說，方便度提升了，選擇性也很多，其實真的不需要拘泥於某一種型態的露營方式，換個角度思考，原來也能這樣玩露營。

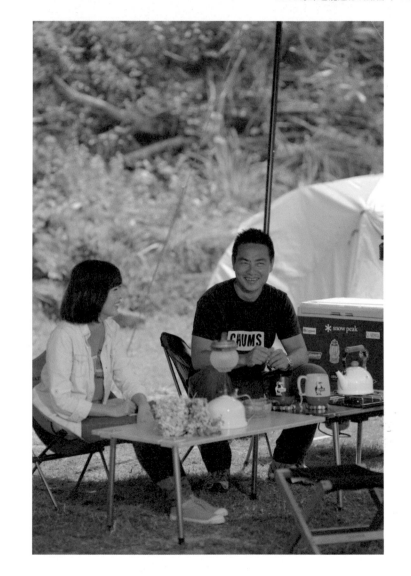

01 勤美學山那村 CMP VILLAGE ｜ 苗栗香格里拉 ────────

在勤美學 CMP VILLAGE 的官網上寫著這句話：

「人與自然共生，存在著生活美學，在這塊土地上，我們
與大家開始產生連結，產出無限的可能，用土地連結在地，
用永續打造自然，用專注發現職人，在勤美學，您能看見
大地萬物彼此分享的美好一切，等您親自來走訪一趟。」

山那村是個將美學與自然的概念結合的村落，在這裡，
不僅開啟了另一種可能，也將「在地連結」，「職人精神」，
「自然永續」的原則，整合在這個充滿無限可能的地方。

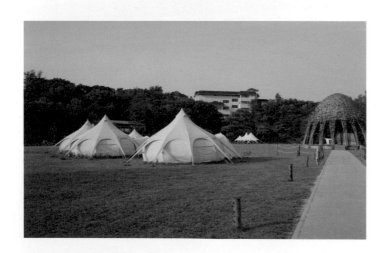

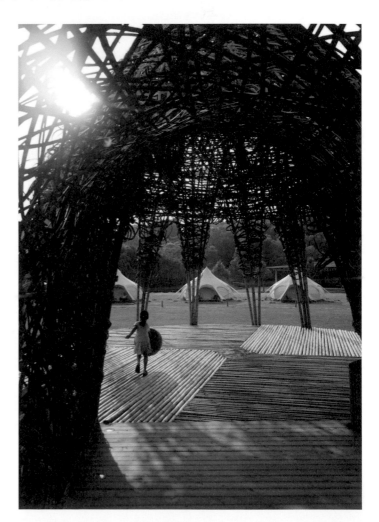

甚至連到村拜訪都以很特別的方式進行，因為要達成在地美學的實驗研究計畫，所以誕生了從 2017 年開始將持續三年並總共有 1001 夜的故事，若你有興趣就到官網去加入會員，之後勤美學會將每個月的課程通知寄給會員，再依照自己有興趣的內容報名參加。除了安排與節氣和美學等相關的課程外，住宿的部份就是以帳篷的形態，並且使用公用衛浴，而這個由藝術家陳建智利用回收材料所打造的舒適且充滿開放感的公用衛浴空間，讓即使從沒有露營經驗的人，也能輕鬆自在的沐浴盥洗，感受在大自然中洗淨全身的放鬆感。

帳篷依照人數分為兩人、三人和四人使用，帳篷內有床和冷暖氣，絲毫不用擔心夏天熱著了，也不用怕冬天會凍壞，如此貼心的安排與設計，難怪吸引了大批想要一嘗戶外生活的朋友到此參加活動。

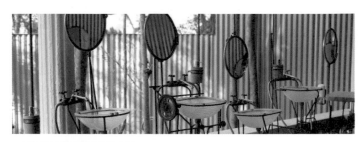

以回收材料所打造的衛浴空間。

女生廁所是用螺帽來代表。

男生廁所是用螺絲來代表。

　　從苗栗高鐵站搭計程車大約十五分鐘就會抵達香格里拉樂園，說到香格里拉就想到百戰百勝，那個曾經陪伴我們度過週日假期的電視節目，而將兒時的回憶與現在的樂園相連結，對我們這一代人來說，也是一種傳承，雖然，是以完全不一樣的方式來呈現。

而香格里拉，是否永遠在我們心中，是否需要到處去找尋，這個答案，或許在此也能找到。

　　我在網路上報名參加的主題是【職人山那。藺香】，在九月這個初秋的季節，山那村邀請到苑裡掀海風團隊，來和大家細說藺（音同吝）草的故事，並藉由親手編織屬於自己的藺草小馬來與藺草編織這個傳統技藝有新的對話。我把這次的小旅行定義為「母女三代之旅」，我與女兒還有我的媽媽，三個人在行前就非常期待這完完全全屬於女孩兒的旅行。

　　抵達山那村後，村長帶領我們走過勤天幕，勤天幕是山那村中最大的竹穹裝置藝術品，這是由藝術家王文志帶領竹編師傅以台灣的竹子藉由不同的編織手法所呈現，在勤天幕中，可以或坐或躺，靜靜感受由大地提供素材的建築與自然之間的呼吸韻律。

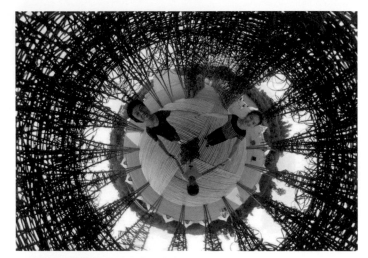

由山那村所提供的勤天幕 360 度自拍照。

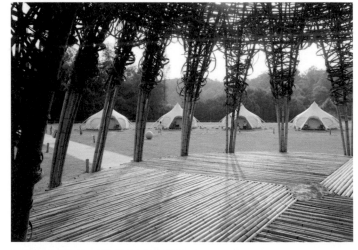

午後的陽光透過勤天幕的竹編，時時刻刻都有不同的光影風景。

來到樹林中的戶外場域，一個在戲水池旁的大水塔吸引了我們的目光，在大水塔中抬頭向上望，彷彿可以聽到風穿過樹梢所訴說的悄悄話，讓人自然而然由內心發出微笑。

一邊吃著在地的點心，一邊聽著村長說著山那村的故事，水霧在陽光下灑出美麗的弧線，這一刻，村民的臉上都露出了難得的放鬆表情，難怪村長一開始就告訴我們：「進了山那村，你會發現時間變得很緩慢。」

午後的時光，我們不受拘束的在這兒自由的探索，到帳篷中稍事休息，到復古的樂園中去玩遊樂設施，到大草皮上去打球和射箭，少去了搭帳篷整理裝備等等的繁瑣事，時間一下子多出了好多，正好利用這時間，好好的與身邊的夥伴相處。

脫去鞋襪，光著腳踩在水池中，沁涼的池水讓原本焦躁的心安定下來。

晚餐也是充滿了山那村的特色，我們在點點燈火的長桌旁坐下，大家一起享用精心製作的餐點，食材都是取自當季盛產，並以沒有過多調味最自然的方式來烹調，而大自然給予的豐富滋味，也因為在好天氣的草地上，帶給我們更富有層次的味覺享受。

晚餐後，村長帶著村民一起來到樂園中夜遊，當我看到夜色中閃著美麗燈火的旋轉木馬時，內心真的是非常感動，而村民們個個就像雀躍的孩子一樣，開心的享受著旋轉木馬上的歡笑時光。

山那村的這專屬於我們的第 167 夜，如夢似幻好不真實，不只大自然給了我們豐厚的禮物，而悄悄流逝的時光也在此時將我們一同擁抱入夢。

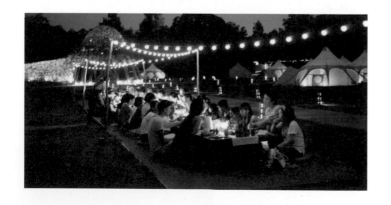

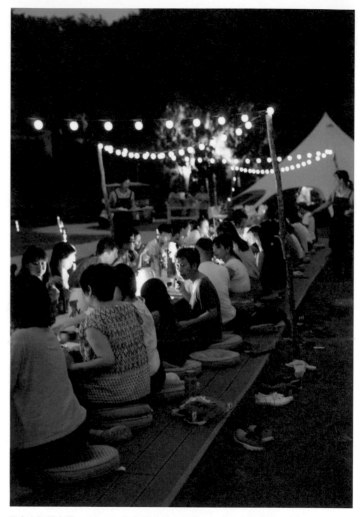

長桌上杯觥交錯，不知是下午的活動讓大家餓了，還是大自然讓食物更美味，美食當前，不一會兒就杯盤見底。

山那村的夜晚，真切又夢幻，讓人不忍睡去，而一起穿梭在勤天幕下的那低低細語，讓你我之間又更貼近了一些。

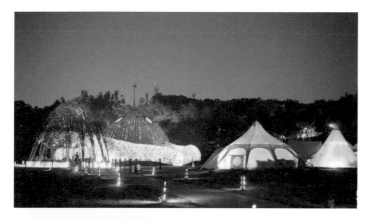

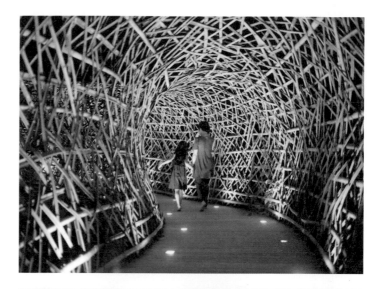

一早，帳篷外的鳥叫聲，呼喚著我們起床，吃過元氣早餐，將行李打包，與舒適的帳篷說再見，接下來就是此行的重頭戲，苑里正三角藺草小馬書籤的編織課程。

在五葉松教室我們仔細的聽著職人的解說，並將成束的藺草揉打成可以編織的狀態，每個人都專心的將手中的藺草細細的編織起來，不知道經過多久，終於完成屬於自己的藺草小馬，看著可愛的小馬，真讓人充滿成就感。

山那村透過在地課程的安排，除了讓來此參與的村民們能有更深入的體驗之外，而我們也對這曾經撐起一家經濟的傳統產業有了更進一步的認識，而這淡淡的藺草香，也將化作母女三代小旅行記憶抽屜中的那一縷香氣回憶。

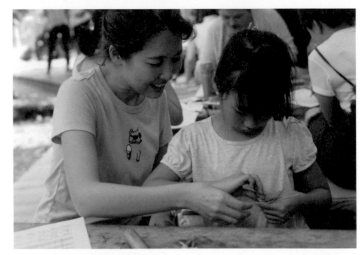

每一個人都專心的做著自己的藺草小馬。

用質樸風味的早餐開啟山那村的一天。

充滿藺草香的藺草小馬家族，手作的過程真是療癒啊。

經過了山那村的這一趟旅行，讓我對於戶外生活又有了另一種想法，放開心胸來到山那村，拋開那對露營的不安感與刻板印象，感受結合不同元素的在地旅行與慢活美學，不是露營但也不是度假村，而是一種自然與在地的單純感受，自然而然的，心開了，眼睛也會明亮，洗滌後的心靈當然也就更加清澈，依依不捨轉身離開，1001 夜的故事會繼續上演，而我們熱愛自然的心仍然會以各種理由去尋找那個最能親近的方式。

實用資訊

勤美學山那村 Cmp Village
http://cmpvillage.tw/

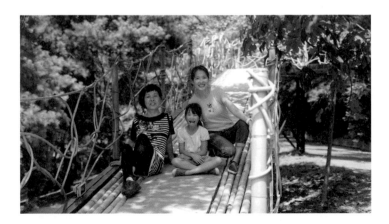

02 說走就走飯店式露營 │ 武荖坑風景區

劉太太一家的露營足跡，一直都沒辦法前進宜蘭，因為宜蘭真的離台南太遠了。從台南出發，經由雪山隧道，千里迢迢來到相距 380 公里宜蘭南方的蘇澳，為的就是要來體驗非常特別的飯店式露營假期。

位在蘇澳的瓏山林冷熱泉度假飯店，在秋季推出了結合露營與飯店住宿的專案，三天兩夜的專案中，第一個晚上是露營區的露營體驗，第二個晚上則是飯店的一泊二食，露營的部份會由飯店專屬的露營管家來為客人服務，不需要準備露營裝備，也不用準備食材，對於只想嘗試看看露營是怎麼一回事的人來說，不失為一個假日休閒的好方式。

第一晚的露營場地在武荖坑風景區，武荖坑風景區屬於新城溪水域，整個武荖坑風景區非常寬闊，依山傍水景色優美，風景區內規劃有 A、B 兩大露營區，每一個露營區內再以同心圓烤肉亭區分為幾個小區，每座烤肉亭外圍繞著八個棧板營位，每一個營位都有木桌椅，並規劃有大型的廁所及衛浴空間，是一個適合辦活動，也適合與朋友相約出遊的風景區型態露營地。

武荖坑風景區內景色相當優美。

以同心圓烤肉亭區分出每個露營區，烤肉亭內備有洗手台以及分類垃圾桶。

武荖坑風景區因為採人車分離，車子是無法進入到營位的旁邊，入口處有提供推車供大家使用，所以來此露營，建議裝備不要帶太多，因為營地廣大，從入口處到各營位尚有一段不短的距離呢。

園區內有青山綠水的自然景觀，加上武荖坑風景區還有租借腳踏車的服務，在園區中騎腳踏車邊欣賞美景真是心曠神怡，廣大的翠綠草皮，雖然不能將帳篷搭在草地上，卻是一個讓大人和小孩可以一同放風箏和野餐的最佳場地。

要特別注意的是，武荖坑風景區是無電營區，雖然沒有提供電源但烤肉亭及公共區域和遊客中心都有照明，記得將充飽電的隨身電源還有 LED 燈準備好，不過因為沒有供電，所以在夏天就沒辦法使用電風扇，加上屬於低海拔地區，一定會感覺比較熱。

在衛浴的硬體設備上，因為屬於風景區型態的設施，所以相對上是比較陽春的，這一點是比較可惜的部份，不過若做好心理準備，也倒不會覺得偶爾的不便利會影響露營時的心情。

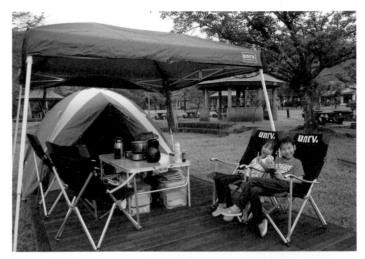

因為木棧板的面積比較小，所以就將帳篷搭在草地上，將客廳帳搭在棧板上。

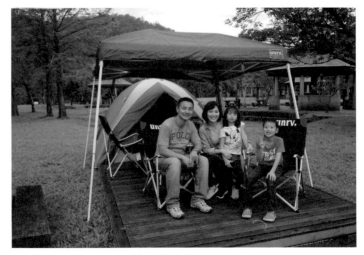

由飯店將裝備準備好，只需提著行李就能出發去露營。

飯店為客人所準備的裝備非常齊全，從帳篷、客廳帳到各種生活物品，比我們平常露營時準備的還要仔細，對於露營初心者來說實在方便，因為初次露營總會擔心不知道怎麼準備裝備，所以只需要克服不習慣睡在帳篷的心理障礙，帶著行李就能輕鬆的享受品質很好的露營活動。

露營管家將帳篷搭設好，並且把晚上要烤肉的爐火給升起之後，約定好隔天的早餐時間，就回飯店了，接下來的時間，就是一家人圍著烤肉架的歡樂時光，烤肉食材也由飯店準備好，各式肉類及海鮮，讓每個人都吃得飽飽的。

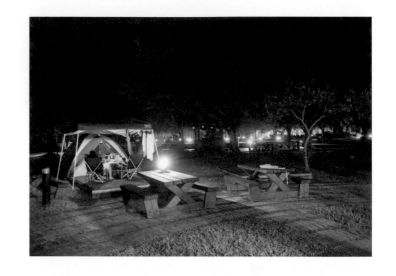

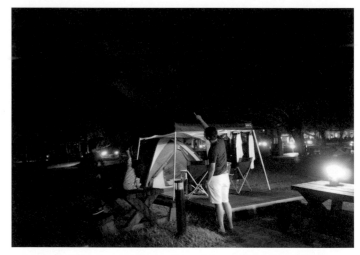

入秋的夜晚，涼風徐徐，還有滿天星星陪伴，這是台灣最適合露營的季節了。

隔天一早，露營管家準時將早餐送到露營區，能在露營的時候吃到如此豐盛又營養的早餐，真的是太幸福了。早餐後，我們在武荖坑風景區內騎腳踏車，絲毫不用費心於裝備的收拾，或許少了全家一起分工合作的機會，但節省下來的時間就是親子之間互動的最佳時刻，和孩子一起在大自然的環境中散步，陪著他們在草地上跑跑跳跳，好好把握難得的親子時光。

結束露營活動，就能回到飯店繼續另一段假期，初次露營或許會因為不習慣睡帳篷而感到疲倦，不過能藉著泡溫泉來放鬆身心，晚上在飯店舒服的大床上好好休息，這種以露營＋飯店住宿的方式，是提供給初心者首選的露營體驗假期，有時間就來為全家人安排一趟不同於以往的出遊方式吧。

實用資訊

武荖坑風景區網站
http://www.wu-lao.com.tw/portal.php?mod=list&catid=2

宜蘭蘇澳瓏山林飯店
http://www.rslhotel.com/tw/index.php

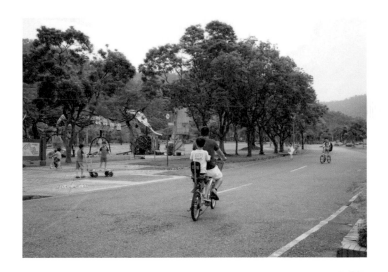

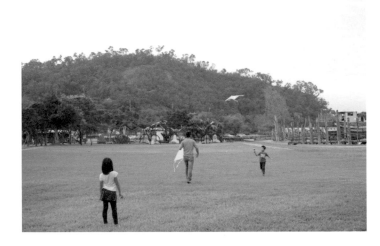

在寬廣的武荖坑風景區中，可以散步、騎腳踏車或是放風箏，與孩子盡情享受難得的親子時光。

03 搭遊覽車出發的露營旅行團｜藍鵲度假莊園

英國國民信託組織的官方網站上，列出了「在你即將滿 12 歲之前，必做的 50 件酷事」這 50 件酷事都是孩子最愛的戶外活動，包括了爬樹、放風箏、用網子補魚、抓螃蟹、騎一段長長的腳踏車、在雨中奔跑、賞鳥、觀星等等，其中當然也包含了露營這個活動。

也曾在書上看過「人生必做的 50 件事」的清單中，也將到戶外去野餐或露營列在這 50 件事當中。想為孩子或是自己完成嘗試露營的這件酷事，卻毫無頭緒不知道如何準備，即使參考了網路上或報章雜誌上讓人眼花撩亂的資料，也還是不知道從何開始。

欣台灣好遊趣，看到了大家的困擾和願望，企劃了讓想露營的新手家庭也不用煩惱的二日遊行程，不僅不用準備沉重的裝備，也不需要擔心初次露營只能吃泡麵，甚至連車子都不用自己開，就能跟著有豐富露營經驗的工作人員一起體驗露營生活。

而這也是另一種安排假日全家出遊的方式，還能輕鬆的和孩子們一起露營享受親子時光，真的是一舉兩得。

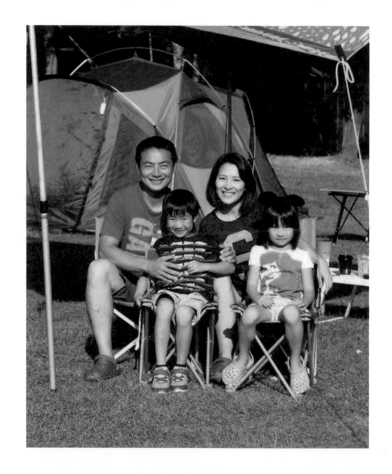

實用資訊

在你即將滿 12 歲之前，必做的 50 件酷事
https://www.nationaltrust.org.uk/50-things-to-do

　　行程的安排會依照每次出團規畫有所不同，大約是從台北車站出發，午飯之後抵達露營區，專業的工作人員教大家如何搭帳篷，晚餐會有烤肉或是野炊體驗可以自己動手來，並且還會安排有趣的活動讓大家一起同樂。

　　劉太太也參與了內容豐富的免裝備超級露營團，來到位於苗栗通霄的藍鵲度假莊園，與一群幾乎都是第一次露營的家庭來同樂。

　　在藍鵲度假莊園 A 區的大草原上，即使是初體驗，大家還是努力的把一頂頂的帳篷給搭起來，雖然揮汗淋漓，但是大人和小孩的臉上都露出滿意的笑容，因為這就是我們合力完成的露營的家。

　　兩天一夜的行程中，我們還體驗了親子做 PIZZA 活動，現場請來 PIZZA 達人親自指導大家，做完之後就用專業烤箱烤出香噴噴的 PIZZA，從桿麵團一直到完成整個 PIZZA 的造型，都由孩子和爸媽攜手合作，成就感百分百，真的是太有趣了。

藍鵲度假莊園的門口有一隻漂亮的大藍鵲地標。

跟著欣台灣好遊趣的超級露營團一同體驗露營樂趣。

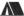

藍鵲度假莊園設備齊全，除了大草原之外，還有座落在落羽松樹林間的肯芙森林和星空露營區，能讓孩子們開心玩耍的溜滑梯等遊樂設施在這裡也找得到，甚至還有一個落羽松推桿區，露營還能小試身手打高爾夫球，也是非常難得的體驗。

每一次免裝備超級露營團的內容不盡相同，共同的優點就是免裝備輕鬆出發，不需要煩惱太多就能與孩子在戶外來一次親子玩樂時光，又能對露營的裝備有初步的認識，若是對露營產生興趣，就能利用這樣的經驗來找尋適合自己家庭使用的裝備，最重要的是，不會因為初次露營而擔心晚上睡不好隔天精神不濟開車會危險，因為超級露營團可是開著遊覽車載你回家呢。誰說露營一定要拘泥於何種方式，搭著遊覽車去露營，這樣的輕鬆露營法，不失為一個完成人生酷事的好方法呦。

〈部分照片由欣臺灣好遊趣提供〉

實用資訊

藍鵲度假莊園
http://www.bluemagpie.com.tw/bmr/index.htm

欣台灣好遊趣
https://www.facebook.com/XinIssue/

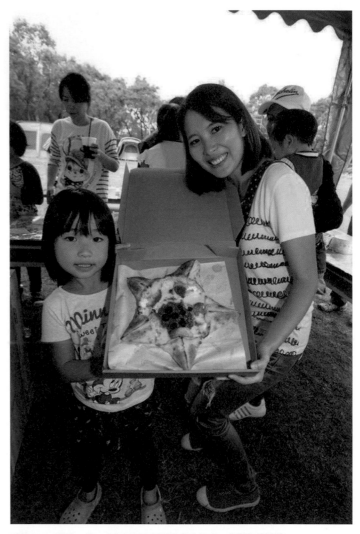

手作 Pizza 體驗，第一次從桿麵皮到裝飾都自己來，非常有成就感。

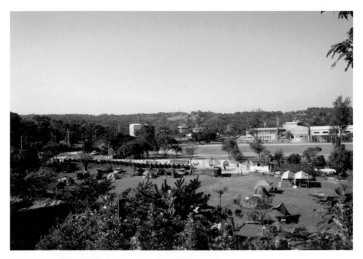

佔地廣大的藍鵲度假莊園。

免裝備露營 2 天 1 夜親子露營團,圓了每一個孩子想露營的夢想喔。

樹林中的肯芙森林露營區。

就讓好遊趣帶你出發去露營。

04 野孩子 Wild Kids 新手體驗團

野孩子露營趣 Wild Kids 的團長 Sunny 和小武，在四年前創立了這個以『陪著孩子一起去露營』為宗旨的露營社團，經過這幾年的努力經營，現在已經成為台灣首屈一指的親子露營團體，野孩子所舉辦的露營活動，只要一開放名額，往往都是瞬間秒殺，受歡迎的程度好比搶演唱會門票一樣。

野孩子露營趣的活動種類非常多樣化，有寓教於樂的科學營、有針對季節性的露營、有放空團、有新手體驗團甚至還有和電視台或品牌合作的露營，不管是什麼類型的活動，宗旨就是「爸爸媽媽要陪伴孩子一起全程參與」，強調全家人的向心力以及團隊的合作，所以常常會在活動中看到爸媽甚至比孩子們還要投入，玩得比孩子還要起勁，而透過活動所培養起的默契，更是增進家人之間的情感來源。

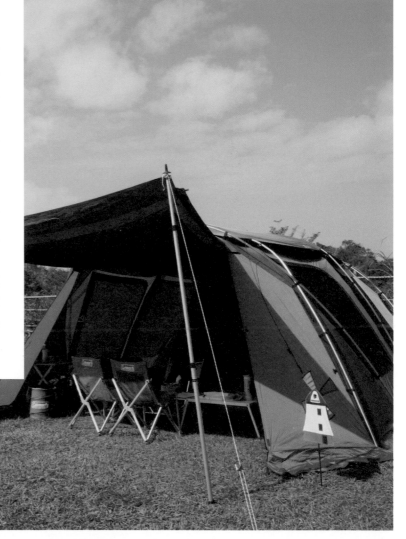

其中的新手體驗團，算是野孩子所舉辦的活動之中比較特別的，針對想要入門的露營新手來規劃，雖然是由野孩子為大家準備好各種裝備，但是活動當中從搭帳篷到炊事一直到隔天收帳篷通通都要自己動手來，等於是在兩天一夜當中，由野孩子來帶領每個家庭完整的體驗露營，經過第一次專業人員的帶領之後，未來若想接觸露營時，就不會感覺那麼的手忙腳亂了，甚至選購露營裝備的時候，也能針對自己的需求去購買了。劉太太覺得在新手體驗團之中，收穫最多的部分就是搭帳篷教學，雖然市面上每一款帳篷的搭設方法不盡相同，但只要瞭解了基本原理，將訣竅給抓到了，自然就會容易許多，另外也安排達人的露營講座分享讓大家快速的吸收露營的相關知識，同時還會有小朋友超喜歡的 DIY 以及晚上睡前的說故事等活動，並且透過團康和跳早操等等，讓全家一起唱唱跳跳增進親子關係，根據每一次來參加的朋友分享，回家以後小朋友都念念不忘，有的還會要求爸媽帶他們繼續去露營。

其中有一次新手體驗團來到苗栗頭屋的茶書坊健康園區，茶書坊露營區是一個生態豐富充滿自然能量的地方，營主夫婦多年來用心經營，園區內有寬敞又美麗的草皮，乾濕分離的衛浴使用起來也很舒適，附近也有步道可以散步，不過因為營主不會在草皮上用藥，所以蚊子會比較多一點，記得要準備好防蚊必備的長袖和長褲，當然也不能忘記防蚊液。

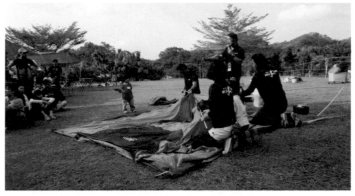

由超過百露經驗的達人來教大家搭帳篷，關於帳篷的疑難雜症都能藉此機會一次問個夠。

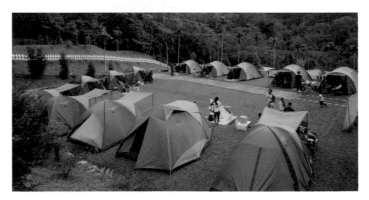

一字排開同款式的帳篷很是壯觀。

　　野孩子社團內陣容強大的義工團是每一次活動的重要人物，義工們彼此之間從不熟悉到成為好朋友，也是相當難能可貴的友誼，在大自然之中，人與人之間因為敞開了心胸更容易互相瞭解，雖然平日工作忙碌，但一到假日就很有默契的一起出發，一同在野孩子的露營活動中不分你我努力去參與，不僅賺到了和家人相處的時間，孩子也因此結交到許多的好朋友呢。

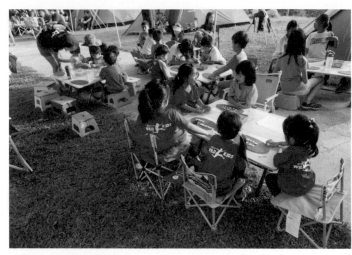

草地上的 DIY 課程開始囉。

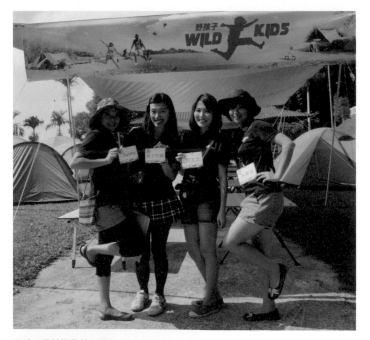

野孩子最美麗的義工團。

做了可愛的露營門牌準備用來裝飾我們戶外的家。

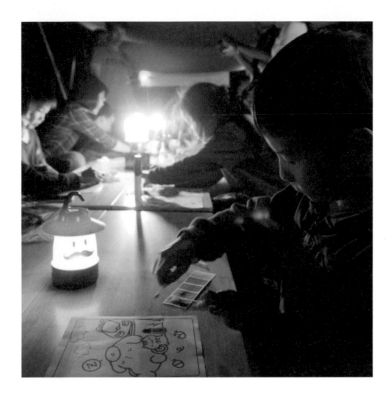

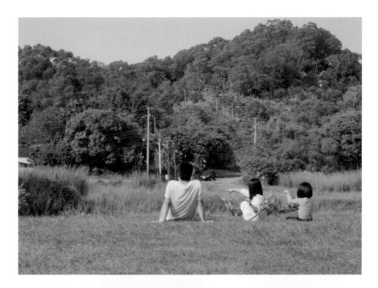

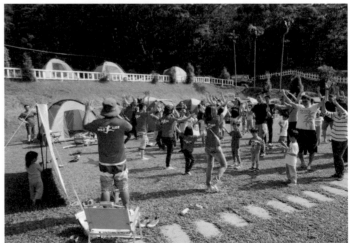

晨光時間就是要來一段光腳丫早操，又唱又跳實在太開心。

實用資訊

野孩子露營趣
https://www.facebook.com/wildkidss

苗栗縣頭屋鄉茶書坊健康園區
https://www.facebook.com/teabookwork

05 沒有裝備就先租裝備吧｜逗點露營區

「嘿！想一起去露營嗎？」

「好啊！我一直都很想去露營耶！不過我什麼裝備都沒有，要怎麼去露營？」

「不用煩惱裝備的問題，因為沒有裝備就先租裝備吧！」

還記得劉太太剛開始露營時，就曾經幫朋友租過幾次帳篷，不過當時租裝備的商家很少，然後大多是服務類似學生迎新宿營的露營團體，所以帳篷的狀況都不是太好，甚至有點老舊。

但是經過這幾年，不只是在露營裝備的選擇性變得多元化，連租裝備的服務也開始興盛甚至可供出租的裝備都是目前市面上一至好評的款式，對於想嘗試看看露營或是沒有購買裝備需求的朋友來說，這真是一大福音。

劉太太因為一直都很想使用 Coleman 氣候達人系列的帳篷，所以就透過與松果戶外租借的方式，租了一頂 Coleman 270cm*270cm 的氣候達人帳篷來露營，不需要先

購買就能體驗各種款式的帳篷，這也提供給想買裝備的朋友，另一種選擇裝備的方式。

透過租裝備的服務，就能體驗看看心儀的帳篷是否真的符合使用需求。

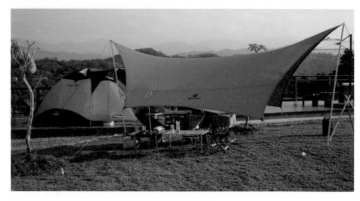

除了商家提供服務，有些露營區也有租裝備的服務。

松果戶外所提供的租裝備流程

Step 1：我需要什麼裝備呢？

A：請先了解所進行的戶外活動需要使用那些裝備？數量？
並參考松果戶外休閒用品租金表

Step 2：如何預約裝備？

A：預約方式 - 請加入網路 line ID: @ matsukasa 洽詢租賃。
提供資料 - 裝備編號及名稱、數量、租借人姓名、預借日期、
付款方式，如需宅配到府請提供：宅配地址、宅配時間、聯
絡手機電話。

店面地址 |

台大公館店：台北市羅斯福路三段 222 號 TEL:02-23680958
新莊泰山店：新北市泰山區文程路 151-1 號 TEL:02-29009198
泰安大湖店：苗栗縣大湖鄉富興村法雲寺 7 號之 2 TEL:037-993372

＊ 裝備數量有限，以預約先後順序保留之。
＊ 須於需求日期 3 天前完成預約動作。

Step 3：取貨及付款

A：支付方式 - 租金 / 宅配方案需付押金。
付款時間 - 完成預約後一天內。
支付方式 - 匯款、至門市付現或刷卡。
匯款完成後請於 line 或來電告知，待服務人員確認訂單後，
將於時間內寄出裝備或自行至指定門市取貨。

Step 4：歸還

A：歸還方式 - 宅配歸還 / 門市自行歸還。
自行歸還 - 現場檢查裝備並退回押金。
宅配歸還 - 檢查裝備無誤，一週內匯款或刷退退還押金。
承租方須負擔運費。

實用資訊

松果戶外
https://www.facebook.com/acornfun

松果戶外租裝備
https://www.matsukasa.com/rent.php

利用租裝備的方式，除了帳篷之外，客廳帳或是天幕，還有各種露營用品，以及桌子、椅子和燈具、爐具、充氣床等，都可以透過租裝備的服務來租賃，只差沒有租一個幫忙搭帳篷的小幫手了。

這一天，我們帶著租來的帳篷和天幕，來到位在苗栗縣三灣鄉的逗點露營區，使用新裝備的心情，就好像初次露營一樣的興奮，孩子們看到和平常不一樣的帳篷，也開心的東瞧瞧西看看。

逗點露營區是一個以飯店式管理和服務著稱的露營區，營主林先生曾經在飯店業服務過，所以對於經營露營區的方式以及硬體上就會特別要求。

從整地開始就相當注重工法，連同地底下的排水系統一直到地上的建築物，都是經過縝密的規劃並完成，為的就是要創造出一個由如度假村一般的露營區。

其中最讓人津津樂道的就是露營區內的衛浴設備，除了男女分開的廁所外，還有適合小朋友使用的親子廁所和洗手台，來到寬敞的衛浴區，裡面有洗手台、吹風機、馬桶和乾濕分離的淋浴間，可說是劉太太目前露營以來使用過最舒適的沐浴環境了。

「每一次的露營都是一個逗點，喜愛露營的心永遠都沒有句點。」

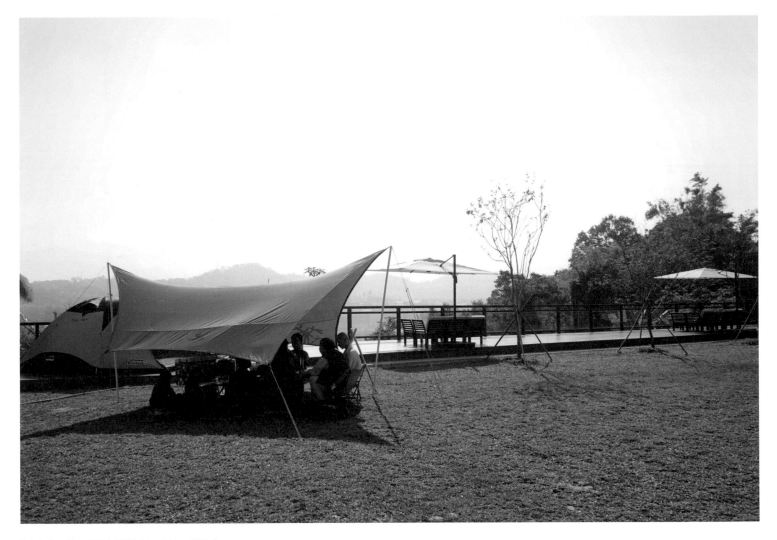

米白色的天幕，在陽光的襯托下，別有一番風味。

　　除此之外，小朋友們最愛的沙坑還有大型溜滑梯也讓營區內有如兒童樂園一般，巴里島風格的涼亭和戲水池更營造出浪漫的度假氛圍，另外，還有舒適的民宿可以讓想陪同前往的長輩或是不想露營的朋友們，多一種住宿的選擇。

　　逗點露營區的 A 區當中，還有一個交誼廳的空間，裡面有廚房和客廳，所以在 A 區包區露營就不需要再帶天幕或是客廳帳，只要將帳篷搭在有頂棚的木頭棧板上，就可以輕鬆的展開一次和朋友同樂的露營假期，這樣的設備可說是各露營區的首例，提供給大家不同於以往的露營方式。

　　雖然或許有人會說太完美的硬體設施似乎就少了一點露營的野趣，但其實露營的方式本來就可以有各種不同的面貌，即使是搭帳篷睡外面一樣能有飯店式的享受，但也因為營主提供了各種優質的服務，前來露營的朋友們更要保持應有的公德心與愛惜公物的態度，和營主共同來維護露營區內的設施並且遵守使用規則，才能讓營主有繼續保持他的理念和想法的動力呢。

小朋友最愛的沙坑區，有了頂棚遮陽的設施就不用擔心太陽了。

逗點露營區內處處可見營主的貼心設計，而高品質的
露營環境也要靠露營的朋友來共同維持。

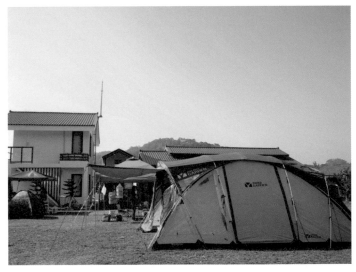

增加樂趣的順遊活動：客家擂茶

小學三年級的國語課本內有教到與擂茶相關的課文，我們既然已經來到到苗栗露營就更該來體驗一下擂茶的樂趣。

依序把花生、南瓜子和黑白芝麻等材料用擂缽和擂杵研磨後，再沖上熱水加上玄米，就成了一杯營養的擂茶，味道香醇又好喝。

實用資訊

逗點露營區
https://www.facebook.com/comma520camp

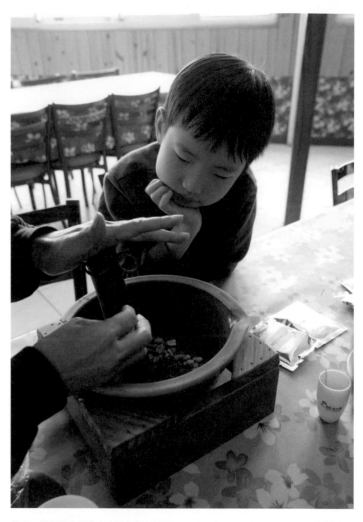

苗栗一帶有許多景點商店都有提供擂茶 DIY 的活動，可以趁著露營，安排順遊帶著孩子一起來體驗傳統文化。

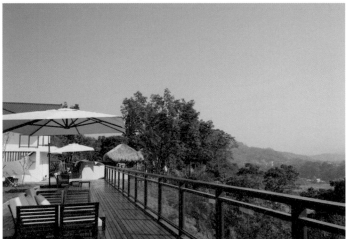

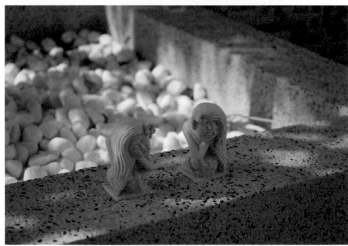

度假氛圍的露營區充滿慵懶的氣息，露營就是想要自在的放空。

06 方便快速車頂帳
阿里山星空露營區

露營雖然很好玩，但是又懶得花時間搭帳篷，其實除了睡在帳篷裡，車頂帳也是一項很不錯的選擇。

劉太太特別邀請了一群熱愛車頂帳的朋友一同露營，就是想看看車頂帳到底有多方便。

實際瞭解了之後，發現車頂帳在收和搭時真的相當快速並且一點也不費力，而且和帳篷相比起來更不容易因為天氣的關係而有所限制，不管刮風下雨、寒冬或夏日，車頂帳幾乎都能夠克服，唯一比較麻煩的是，因為帳篷在車子頂上的關係，就會侷限了露營場地，尤其現在許多露營區都規定車子不能進入到露營場地的草地上，因此在營地的選擇上就需要多費心，不過，使用露營拖車或是車頂帳的露營人口一定會越來越多，相信適合的場地也會陸續增加的。

一起來看看車頂帳在收搭時，到底有多快速吧！

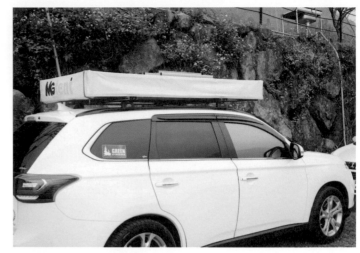

① 還沒展開的車頂帳是長這樣的，平常不使用時，也可以拆卸下來。

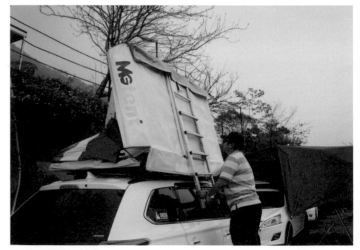

② 將外面的罩子打開後，拉出梯子的部份，往下一壓，就能撐起車頂帳。

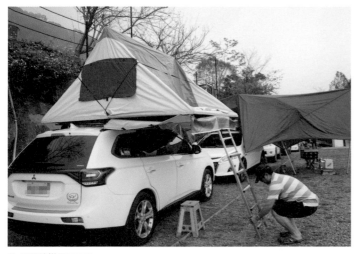

③ 接著將梯子往下拉。

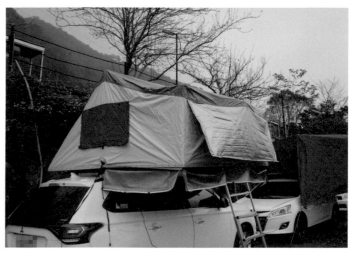

⑤ 接著進入車頂帳內部將帳篷屋頂撐起來。

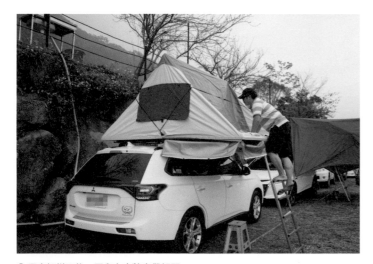

④ 固定好梯子後，再爬上去將束帶解開。

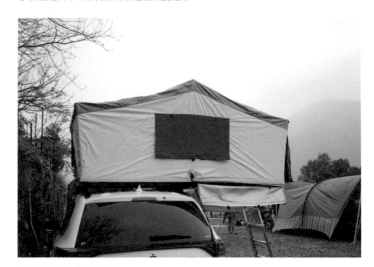

⑥ 繼續將另一邊也撐起。

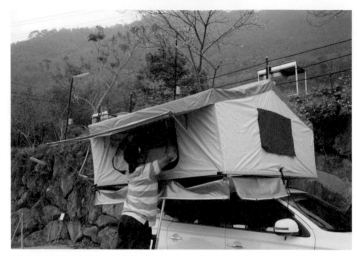

⑦ 再將前門屋簷撐起，打開入口通風，每一扇窗都有紗窗，不用擔心蚊蟲飛進去。

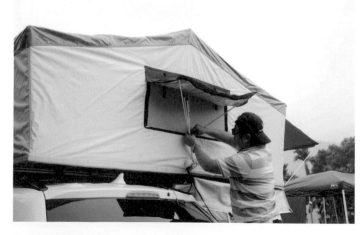

⑧ 將兩邊的窗簷也撐起。

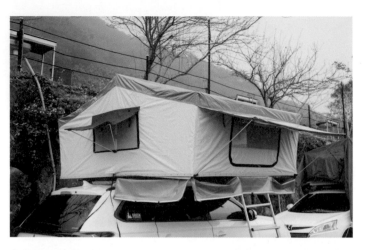

⑨ 從開始到完成，大約只要十分鐘的時間就完成了車頂帳的搭設，收的時候步驟也相同，當然也是非常快速。

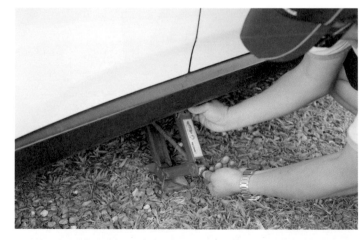

⑩ 最後在車底架起千斤頂（車身穩定器），為的是讓車身不會因為在車頂帳中睡覺時，因為翻身而造成車體的搖晃。（感謝露友吳政翰提供車頂帳並示範）

關於車頂帳，比較多的疑慮多半都是：「車頂帳這麼高，在上下樓梯時會不會很危險？」其實對於孩子們來說，在習慣之後都能很輕鬆的上下梯子，一點也不會覺得害怕，反倒是大人，若是貪杯喝醉，才要擔心會爬不上去呢。

看著車頂帳的朋友們輕鬆的收搭車頂帳，在太陽下揮汗搭帳篷的我們看起來似乎就有點狼狽，不過，不管是使用哪一種方式，我們主要的目地就是想親近大自然，喜歡露營的心情都是相同的，不管是搭帳篷還是搭車頂帳，都能找到其中的樂趣。

有朋友打趣說「帳篷是睡地板，車頂帳就是樓中樓」，我很喜歡這種比喻，而且車頂帳尤其適合小孩已經長大不跟著出門露營的夫妻，夫妻兩人開著車，找到喜歡的露營區就住下來，輕鬆愜意的四處旅行，這樣的生活真是讓人嚮往呢。

架好了車頂帳，將客廳佈置起來，我們選擇搭營的地點是在有著全台灣最大苦楝樹的阿里山頂笨仔社區光華村的星空露營區。

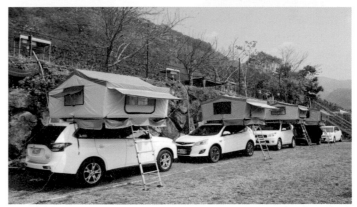

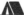

Tips

一般來說車頂帳的缺點除了選營地需要多費心外，價格不夠親民也是一個考量點，另外出入帳篷時需要爬梯子，在上下樓梯時，就需要多注意安全了。

生態豐富的頂笨仔社區，三月中賞櫻花，四月看螢火蟲，五月就會來到螢光菇的季節，不管什麼時候來，都會有不同的驚喜。阿里山氣候很舒適即使夏天也不會覺得太熱，所以一直都是劉太太最喜歡的地區之一，冬天的晚上雖然會比較冷，但只要多注意保暖就沒問題了。

階梯狀的星光露營區有兩區是適合車頂帳的，營地是以石頭加上草地的方式，所以就沒有車子不能開上草地的限制。

我們搭在星空露營區的 B 區，這區有廁所和衛浴並且可以容納六頂帳篷，這一天晚餐的菜色豐盛又澎湃，簡直就是以請客辦桌的等級來準備的，讓每一個人都吃得津津有味，露營能夠吃得這麼好，都要感謝每一家手藝超群的大廚們，甚至有許多道都是爸爸們親手料理上菜的呢！

挑了部影片讓孩子們觀賞，大人們圍在煤油燈的旁邊取暖，邊嗑著瓜子然後天南地北的聊天，劉太太雖然和許多朋友都是初次見面，但因為都喜愛露營，就能找到許多共同的話題，聚在一起的時光可說是一點都不無聊。

比起帳篷，車頂帳更能夠對付突如其來的天氣狀況，在露營時給全家提供了滿滿的安全感。

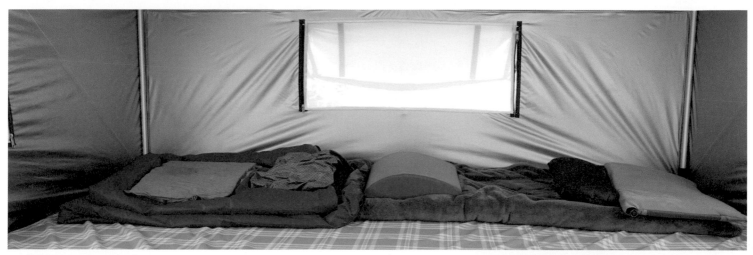

車頂帳能夠依不同使用人數來選擇大小，適合一家四口的是 210cm*240cm，另外還有 185cm*210cm，車頂帳內感覺就像是在帳篷內一樣的舒適。

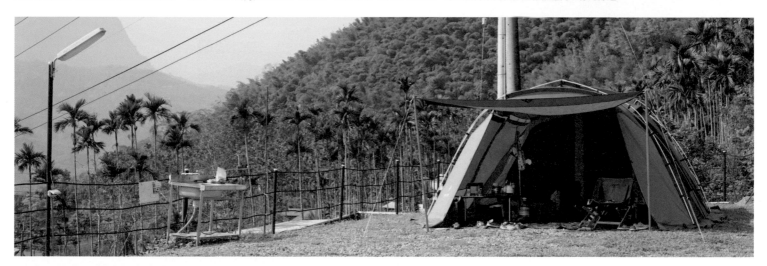

也因為車頂帳使用的營地空間和帳篷相比會比較少，所以在露營區中我們反而因為車頂帳數量比較多而擁有了很大的活動空間。

影片後就是屬於爸媽和孩子們的親密時光，我們窩在睡袋中，聊著剛剛看的影片內容，也說了幾個他們愛聽的小故事，靜謐的露營之夜，森林中咕咕的鳥叫聲，偶爾傳來的狗吠聲，我們被這股緩慢的氣氛給包圍，而孩子就在大地之母的溫柔臂彎下沉沉睡去。

露營的早晨和夜晚一樣美好，煮杯熱奶茶，拉開帳篷，讓微風輕輕吹進來，孩子們坐在地墊上玩著遊戲牌，或是在草地上、在陽光下盡情奔跑，不同於晚上的嫻靜優雅，白天則是充滿了歡笑聲和滿滿的能量。

沒錯，縱使我們露營的方式是如此不同，不管是趴在帳篷內看草地，或是在車頂上遠眺山景，就讓我們在山裡面，讓能量一點一滴的重回身體裡，大口的吸著沒有污染的空氣，即使不能將清新打包在罐子中，但至少當我想念時，只要動身出發，就又能重回到大自然的懷抱中了。

燦爛可愛的笑容是露營的孩子的基本配備。

實用資訊

星空露營區
http://starrysky.ego.tw/

不管是豐盛的晚餐還是盛開的梅花，都讓想要親近大自然的心，
感到如此的輕鬆愉快呢。

07 大型露營音樂祭 | 屏東穎達農場

　　台灣的露營風格和日本、韓國流行的比較類似，隨著露營人口越來越多，各式各樣的活動也隨之產生，漸漸地也開始有團體會舉辦大型的露營團露活動，藉著不同主題的舉辦，也能激發出許多有趣的互動，讓露營也因此產生了更多樣化的風貌。

　　「Urban Outdoor Style」指的是一種時尚戶外風格，從衣服穿搭到生活態度甚至是露營道具都能以這個詞來做形容，也很適合來詮釋劉太太參加的「南雪露營音樂祭」活動，這是由團長吳家豪所創辦的「南國雪花露營村」社團所舉辦的，對於南部熱愛露營的朋友來說，很難得有機會參加大型活動，因為以往類似的活動總是在中北部舉行啊。

戶外露營音樂祭通常會集結了各方好手一同來參與，由主辦單位精心策劃的活動一場接著一場，在前一晚有所謂的前夜祭，會場中有相關的露營商品市集以及餐車販賣餐點，另外還會有現場演唱會或演奏會，並且還會安排讓小朋友盡情玩耍的遊樂設施，其實這就是一個可以露營的大型園遊會／演唱會的概念，不過，也因為多了露營這個原素，就增加了更多的樂趣，尤其是看到草地上上百頂帳篷齊搭的壯觀畫面，就會覺得來這一趟非常值得。

此次「南雪露營音樂祭」吸引了許多熱愛 Snow Peak 品牌的露友，目錄上的帳篷在活動現場可以一次看個夠，另外也有來自露營愛好者所收藏的各式帳篷，會場上就如同展示會一般，讓人大開眼界，也算是不小的收穫。

我們在會場上輕鬆愉快的逛著市集，各式各樣的攤位花招百出，露營裝備的廠商也在現場搭起各種款式的帳篷，也能趁機採購最新款的桌子、椅子和爐子等等，小朋友一邊吃著熱狗一邊逛著玩具攤，一不小心就會荷包空空，因為每樣東西看起來都既美觀又實用。

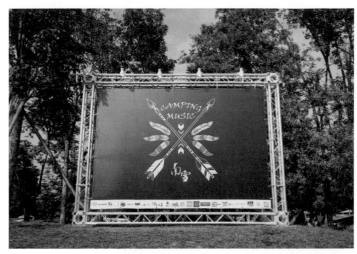

南雪露營音樂祭，從這裡展開序幕。

現場有許多廠商來展示最新的露營裝備。

　　一邊的舞台上,有著音樂演奏與民歌演唱會,只要搬張椅子到舞台前,在小桌上放杯飲料,伴隨著輕涼微風,就能愜意的欣賞大自然中的草地音樂會。

　　除了主辦單位的活動之外,在會場中去欣賞每一頂帳篷的裝飾巧思也非常有趣,每一家都花盡心思展現風格,有的是掛著美麗的燈飾和吊飾,有的是把壓箱的寶貝都帶出門,有的還在星空下展開蠟燭光西式餐會。

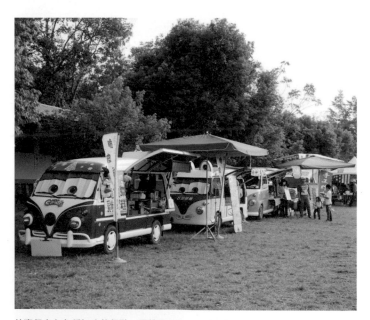

外賣餐車有各種好吃的餐點,露營不用煮,媽媽最開心。

活動舉辦的這一天恰好有寒流,但是在南國的我們,卻是穿著短袖在吃冰淇淋。

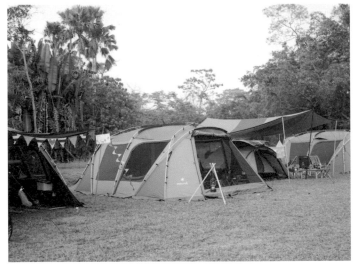

　　夜晚時，走在露營區中，彷彿來到古時村落，搖曳的燈火閃爍著金色的光點，帳篷透著溫暖的光暈，與夜晚黑沉沉的背景巧妙的融合了，而此刻正能感受大自然為我們灑下的神奇魔粉，沐浴在這迷人的露營之夜，怎不叫人陶醉呢。

　　南部能夠舉辦大型活動的場地不多，而生態豐富且佔地約五十公頃的穎達農場，就位在屏東縣萬巒鄉成德村沿山公路旁，平坦寬闊的草原，即使活動當天擺了近兩百頂的帳篷，也不讓人覺得擁擠，可說是南部最佳的團露場地，不過來此露營的最適合季節會是在冬天，因為夏天的屏東可說是相當炎熱啊。

為了迎接美麗的夜晚，還有人準備了豐富的西式擺盤餐桌。

煤油燈暖暖的燈光，讓露營之夜充滿魅力光彩。

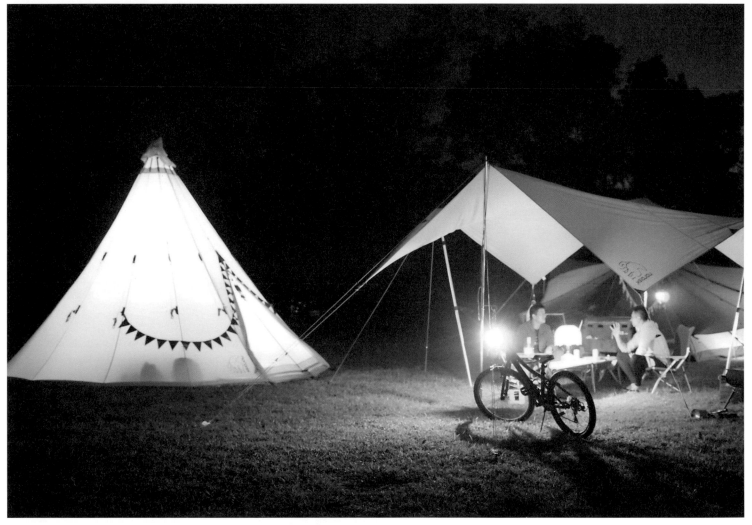

露營之夜，與好友在溫馨的氣氛中傳遞真心，聊什麼都好，因為總會捨不得結束這樣美好的夜晚。

兩天一夜的精彩的團露活動讓人意猶未盡，沒能到現場參與盛會的人也開始在露營社團中敲碗，期待下一次依然能在南部參與這樣的盛事，因為大型露營音樂祭真的太好玩了。

結束露營後，依著露友的介紹，來到萬丹的「市場內牛肉爐」，有別於台南的牛肉爐湯頭，萬丹的則是把沙茶加在湯底裡的沙茶爐，吃的時候還要沾上嚐起來甜甜的而且味道香濃的手工沙茶，雖然是屬於重口味的火鍋，但很適合露營後餓扁的肚子，補充了體力之後，回家才能有力氣來收拾裝備啊。

像小丸子卡通中永澤造型的蓮花帳，是會場中吸睛的焦點之一。

實用資訊

南國雪花露營村社團
https://www.facebook.com/groups/945277008839052

穎達農場
https://www.facebook.com/indafarm

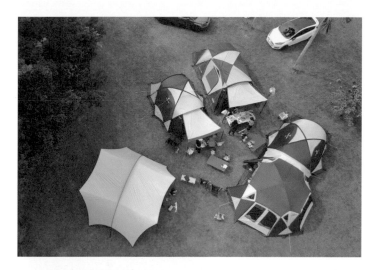

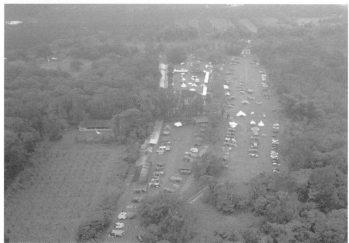

從穎達農場露營區全場空拍圖，就能看出穎達農場的場地真的很寬闊。
空拍圖由 空拍奧露客 https://www.facebook.com/ssdoutlook/ 提供

美味的萬丹牛肉爐，為精彩的露營活動，畫下完美的句點。

露營中的學習

CH06

01 露營的團體生活 | 嘉義空島露營區

南台灣的露營區，一直以來不像中北部的露營區選擇性多，雖然少了中北部山區營地的大景，不過也能找到許多品質很不錯的露營區。

位在嘉義與台南縣界上的空島露營區，是一個相當特別的地方，營區的土地是從清朝以來世世代代流傳下來的祖產，經過營主的細心整理之後，提供給喜愛露營的朋友一個相當清幽的場所。

整個露營區以兩個長型的場地為主，並且提供有棚頂的餐區，也有冰箱和飲水機等設備，衛浴設備乾淨新穎，不過浴室間數比較少，若不想排隊就切記要錯開用餐後的沐浴尖峰時間。

露營場地中，其中一區種植了落羽松，坐落在落羽松樹林當中的帳篷，更顯得充滿野趣，天氣很好時，索性也不搭天幕了，就將折疊桌和椅子放在林中，大夥兒就這樣坐在樹林中吃飯聊天。

冬季沒有樹葉的落羽松，充滿異國風情。

落羽松枝頭上的樹葉在冬季已落光，暖暖冬陽透過樹枝間灑下柔柔的光影，時間彷彿暫停在某個時空中，而緩慢的在身邊流動的是朋友之間的笑語聲，露營的魔法，在此刻把我們溫柔的包圍著，透過每一張笑臉，傳遞著從古至今的大自然語言。

這一次的露營，有數不清的孩子一同參與，由於都是彼此相熟的夥伴，一到露營區就各自帶開，玩到吃飯時間才叫得回來，吃飽喝足後又繼續玩耍，一直到晚上累攤在床上。

晚上，每一家各自在燈下圍著桌子吃著豐盛的晚餐，晚飯後，孩子們圍坐在大營幕前觀賞著投影機播送的影片，露營區成了名副其實的星空電影院，頓時，營區似乎也安靜了許多，直到夜深，遠處傳來煙火聲，原來跨年倒數的時間已到，我們就這樣在露營時，送走了一年也迎接了新的一年。

寬敞明亮的衛浴空間，使用起來很舒適。

園中最引人注目的就是營主美麗的白色小屋。

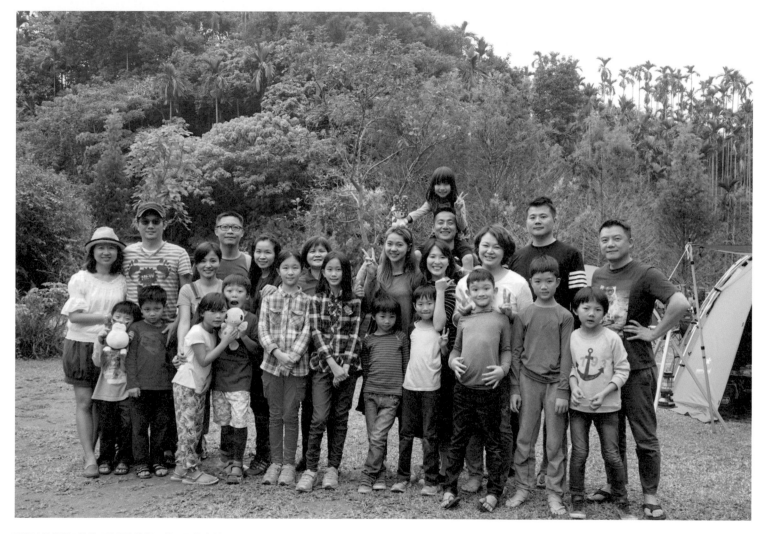

露營時總覺得不管幾天時間永遠都不夠，因為人對了，一切就對了，與家人和朋友在一起的時光，就是如此舒心愉快。

時序來到春天，落羽松長出嫩嫩的綠葉，和冬天的景象對照起來，有著截然不同的美，綠得發亮的落羽松，將帳篷襯托的更為活潑可愛，春來乍到，萬物甦醒，孩子們在生態豐富的營區中，愉快的到處探索，陸蟹、蟬蛻和螢火蟲，處處都是驚喜，即使是夜晚滴答的雨聲，都給了我們無窮的點子。

就像《孩子的自然觀察筆記》一書中關於春天有這麼一段有趣的描寫：「春天的每一天都有豐富的轉變！地球好像甦醒了過來，打著哈欠、伸伸懶腰，露出大大的笑容」雖然台灣的四季不夠分明，但其實在露營時 24 小時與自然相處之下，也是能感受那些微的四季變化，因為春天就是這樣一個生機無限的時節呢。

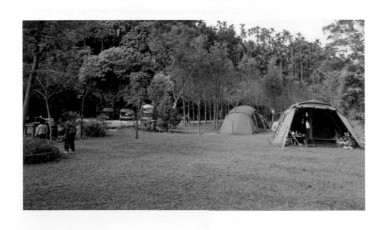

春天的落羽松，雨後更顯得翠綠，在不同的季節來到相同的營地，就能親身感受四季的變化。一樣的樹林，在不同的時節，展現出各有奧妙的萬千姿態。

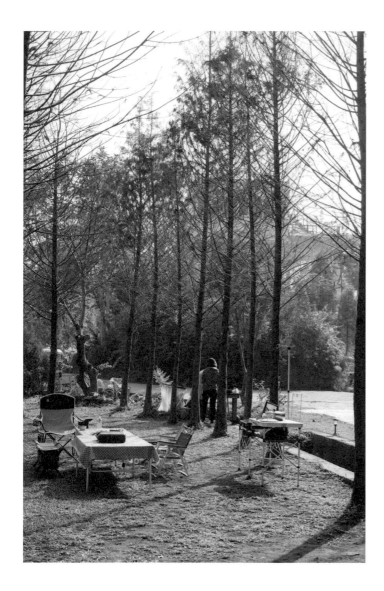

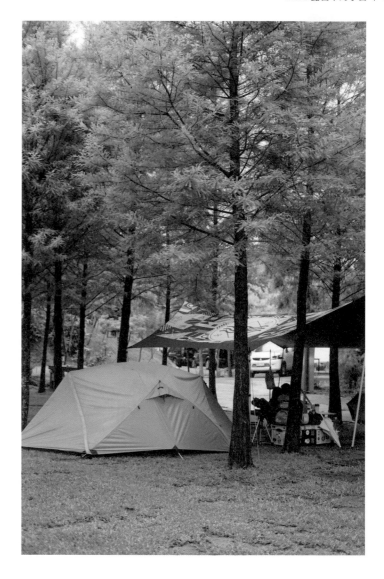

露營守則 ///

　　剛開始露營的孩子，一到戶外常常一時之間不知道
自己能做什麼，總是會需要一點時間來融入大自然之中，
若有同年齡的玩伴，就比較能進入狀況。

　　不過請各位爸媽記得，從第一次露營開始，就必須告知
孩子們露營的守則，讓他們瞭解即使是在戶外，這仍然
是一個大家共同生活的區域，需要遵守規定才能在露營
的時候玩得開心又安全。

首先，要讓孩子知道營區的安全範圍在哪裡，以避免他
們誤入危險的地方比如邊坡或是跑出露營區。

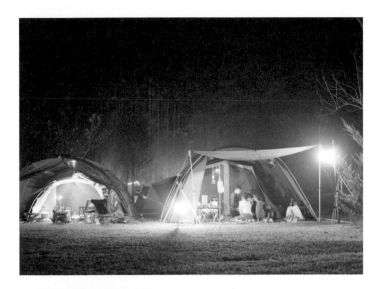

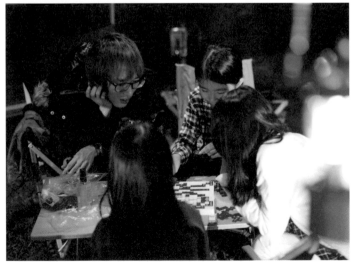

一年的最後一天，我們圍坐在小公主煤油燈旁，聊著笑著度過這一夜，感謝露營讓我們相聚，新的一年也請多多指教了。

隨意進出他人帳篷是被禁止的，因為那等於是別人的家，更不能未經過主人同意就吃桌上的食物。在露營區玩耍時，要特別小心營繩和營釘，以避免摔倒。隨意亂丟小石頭容易造成危險，不要在車子旁邊玩耍，更不能用石頭刮花車子，也要愛護花草樹木和各種生物。

教導孩子如何正確使用廁所、浴室和洗手台等公共設施，如果有溜滑梯、沙坑或戲水池也要注意使用規則以及注意安全，並請家長一定要陪同在戲水池邊。另外也要遵守晚上十點就寢或降低音量的規定，早上若很早起床也要注意音量，不要打擾到仍在睡覺的人。

露營就是在團體中生活的活動，藉著露營，讓孩子去學習團體生活規範，也能知道如何去保持公德心，千萬不要覺得露營就是野放，而是應該把握時間跟孩子機會教育，如果大家都能遵守露營守則，要擁有愉快的露營時光就不是一件很困難的事情了。

實用資訊

空島露營區
https://www.facebook.com/islandempty

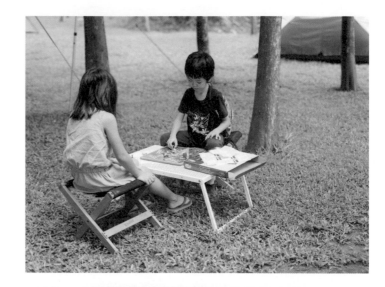

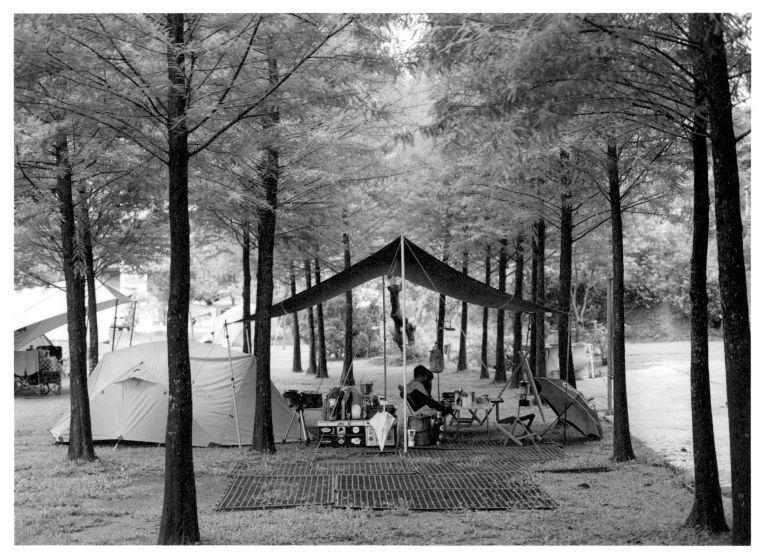

02 露營的小事 | 苗栗山林鳥日子

　　我們露營一向隨遇而安，通常都是朋友約去哪兒我就去哪兒，很少自己訂營位，加上熱門的營位通常都一位難求，我更是不可能搶得到位子。還好身邊熱愛露營的朋友不少，在重要的連假時刻中，總會有人尋覓到優質的露營區然後來約我同遊，讓我也因此而拜訪過不少非常值得推薦的露營區。

　　在這個遇上颱風的中秋連假，雖然颱風已經遠離但外圍環流帶來的降雨機率實在讓人不安，下雨天露營總是沒那麼方便，但因為實在不想放棄好不容易訂到的露營區，更不想錯過在連續假期露營的機會，所以我和三寶媽還是決定照著原訂的露營計劃，依約來到位在苗栗卓蘭鎮的山林鳥日子。

山林鳥日子是一個很有特色的露營區，特別的地方不在絕美的景色而是在於鳥老闆和員工們的暖心服務以及關於露營所要遵守的規定，乍看這些規定會覺得有那麼一點點龜毛，但實際露過一回之後，就能瞭解鳥老闆在這些規定的背後，所想傳達給來露營的客人是怎樣的一個觀念與想法。

愛露營的人都很喜歡夜衝，因為提早一個晚上到露營區，就能多享受一個寧靜的早晨，但是山林鳥日子不接受夜衝，並且規定大家要在 10:00~17:30 之間進場，對於場地中每一區帳篷的安排，也會有詳細的說明，晚上 22:00 之後實施夜間寧靜管制，鳥老闆會一帳一帳的提醒大家要降低音量，浴室的熱水提供時間為 07:00~22:00，另外還有像車子不能行駛到草皮上，使用烤肉架也必須要離地 30 公分等等的規定。

仔細看看這些規定，可以發現鳥老闆的原意就是要讓山林鳥日子能擁有更好的露營環境，倘若大家都遵守了規定，那鳥老闆和員工們就能更有效率的來為客人安排大小事項並且提供最好的服務。

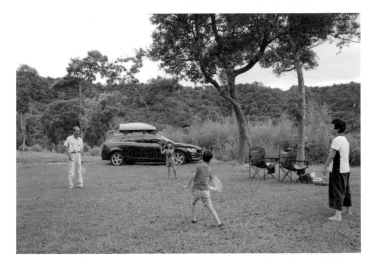

祖孫盃羽毛球大賽。

山林鳥日子那柔軟豐厚的草地實在讓人難忘。

只要前來露營的朋友們都共同來合作，就不用擔心半夜了還被大聲喧嘩的人吵到不能睡覺，也不用擔心一大清早或是三更半夜了還有人在搭帳篷和釘營釘，晚上盡早盥洗完畢，就能保持園區的寧靜，確認好烤肉架的高度，就能保有草地的完整性。

而山林鳥日子的衛浴和廁所，更是讓人喜歡，尤其適合初次露營的新手，雖然在露營場地的附近只有廁所，要洗澡則必須開車或走路到山坡上營地入口處去使用，但是設計良好的衛浴設備，使用起來非常舒適，從入口就要脫鞋進入，在女生區內有一個空間很大的區域和多個洗手台提供給大家梳洗，工作人員在尖峰時刻還會幫忙帶位，並且仔細說明使用方式，淋浴間內清掃得乾乾淨淨，淋浴間外的木質地板更是隨時擦拭，讓地板保持乾燥，所以要號稱是五星級的衛浴也不為過呢。

三天兩夜的中秋節假期，天氣時而下雨時而晴天，中間一度因為雨後蚊子出籠而讓我們離開營區順路到附近的鯉魚潭水庫去觀光遊覽，鯉魚潭水庫平常遊客就不多，但是水庫的景色非常美麗，是一個很適合溜小孩的地方。

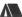

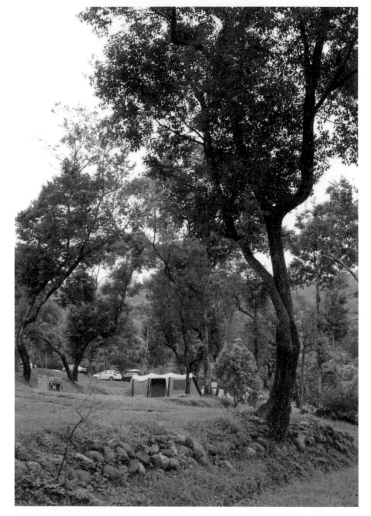

山林鳥日子並沒有特別開墾，是利用原本的地形與地貌整理成露營區，甚至連營區內的樹都是原本就在這兒的，所以也是一個對環境友善的露營區。

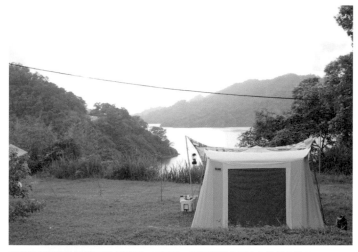

我們將帳篷搭在露營區的最邊邊，正好是一個觀賞鯉魚潭水庫的最佳位子。

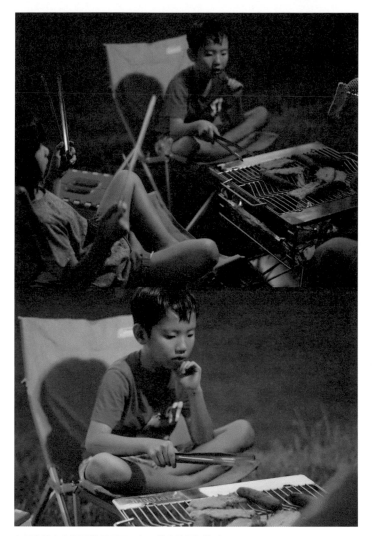

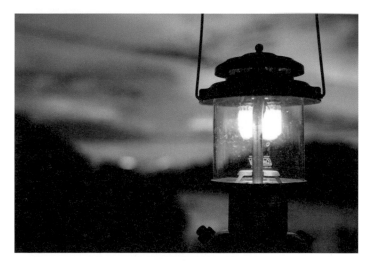

夕陽西下，點起一盞燈，我們要迎接歡樂的中秋烤肉之夜。

在烤肉達人大澍哥的巧手下，每一樣食物都好美味。

除了去鯉魚潭水庫小旅行之外，還有到距離不遠的卓蘭鎮上覓食和補給，剩下的其他時間我們都待在露營區中放空。

在露營區中的放空時光輕鬆愜意，外公外婆特別從台中來探視孩子們，我們一起在柔軟的草皮上打羽毛球，坐在帳篷前欣賞鯉魚潭夕陽餘暉的美景，晚上升起炭火，圍著焚火台烤肉吃喝談笑，並且在一輪明月下分享香甜的柚子和月餅。

又或是在露營區中看看書，在帳篷中小眯午睡，聽雨淅瀝淅瀝的打在帳篷上，一群人擠在天幕下吃零食聊天，聽孩子們的童言童語，在露營時的時間似乎走得隔外緩慢，而這樣忘卻時間紛擾的悠閒真是讓人感到愉快。

到了要洗澡的時間，我們一起拿著換洗衣物走在夜晚的山坡路上，邊散步，邊迎著涼風唱歌，然後在鳥日子商店外排隊等浴室時還順便逗弄店貓咪咪。

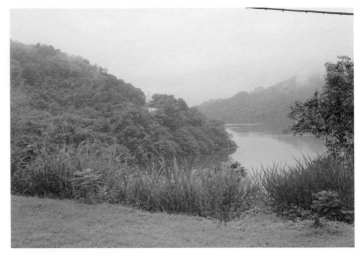

雨中薄霧的鯉魚潭，更顯靈秀之氣。

帳篷外的雨聲成了最佳的催眠曲。

放空後,就能靜下心來閱讀了。

到鯉魚潭水庫一遊。

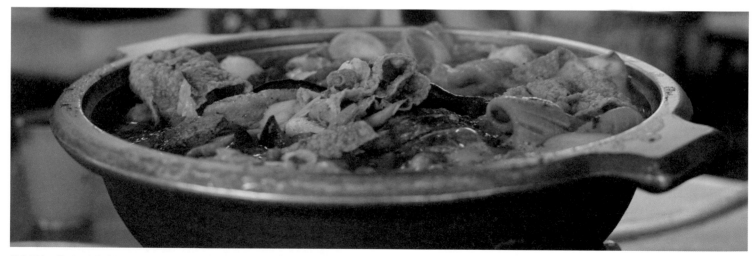

外出覓食,找到一間美味的小店,品嚐屬於水庫的沙鍋魚頭。客家風味的卓蘭鎮台三線 143.7km 的西坪上小吃坊,露營的三天兩夜中,我們就拜訪了兩次,當然,下次還要再來!

一件件露營中所發生的小事，串聯成一個生活中的大事，我們在鳥老闆精心打理的環境之中也努力保有露營該有的公德心，然後就能盡情的與家人共同享受歡樂的幸福片刻。

其實露營就是換個地方過生活，雖然用自己雙手打造的小天地範圍並不大，但身處的這個大自然的空間卻是非常寬廣，不管露營的時間是不是只有短短一夜，只要沐浴在清新的空氣中，遠離了都市喧囂，人放鬆了心也就跟著打開，當我們又重回那個水泥森林中的日常軌道時，雖然還眷戀著飽滿的燦爛晨光，但迎向生活挑戰的勇氣卻是滿滿的，不管是小孩們還是大人，原來不知不覺中，就被大自然給療癒了。

感謝露營的小事，而這也就是讓我們一次又一次將裝備上車大喊「出發」的動力來源啊。

實用資訊

苗栗山林鳥日子
https://www.facebook.com/30birdz

山林鳥日子的五星級衛浴，鳥老闆的用心維護和露營客人的良好公德心，就能讓大家都有舒適的使用環境。

可愛的店貓鳥咪咪。

來過一次山林鳥日子就會愛上這裡的樹木和草地。

要注意浴室的開放時間喔。

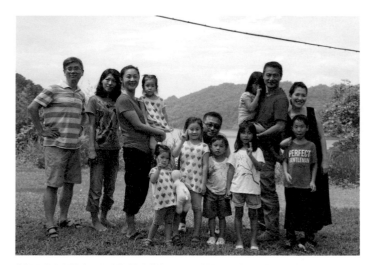

與好朋友們相聚在一切都好的山林鳥日子，這樣的露營生活真的太美妙了。

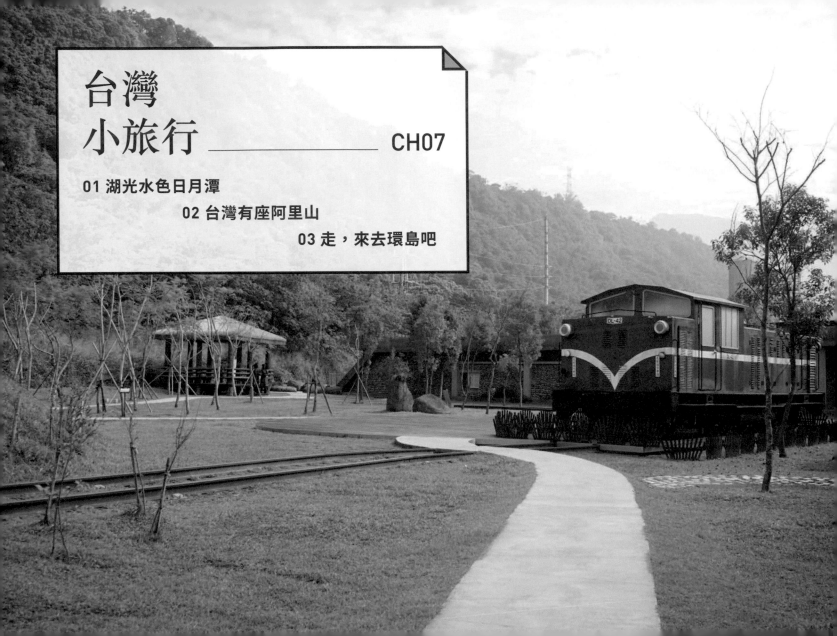

台灣
小旅行 —————— CH07

01 湖光水色日月潭

02 台灣有座阿里山

03 走，來去環島吧

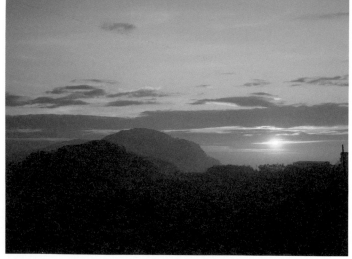

　　台灣處處是美景，這幾年來只要遇到連假我們幾乎都會安排台灣小旅行，因為自從露營之後，就不用擔心要支付高昂的飯店住宿費用，只要訂好營地帶著帳篷，隨時都能大喊一聲：「出發」，一趟愉快的旅行就能輕鬆展開。

　　能以這最貼近這片大地的方式，來領略台灣之美，真的是一件幸福的事情呢。

01 湖光水色日月潭 │ 斗內籽露營區

劉太太在台中長大，所以小時候就時常和爸媽去日月潭遊玩，還記得以前可以在日月潭划船遊湖，甚至在還沒有萬人泳渡日月潭之前，小時候就曾經在日月潭中游泳過呢。

風景秀麗的日月潭，是中外遊客來到中台灣必定拜訪的熱門觀光景點之一，現在的日月潭和當年的景色相比繁華許多，湖邊飯店林立，商店街內人潮絡繹不絕，湖上一艘艘的觀光船來回行駛著，雖然熱鬧非凡，但仍然不減她的美麗，在不同的季節裡有著全然不同的湖上風情。

選了個週末，和三五好友大陣仗的來到日月潭附近的露營區，我們選在週五晚上先行進場，為的就是要趁著週六的遊客尚未來到之前，能先欣賞到嫻靜優雅的日月潭風景。

一大早，劉太太和好友們來到星巴克吃早餐，手上握著一杯香濃的咖啡與仍然披著薄霧的日月潭相望，以湖景伴隨著咖啡香，都不知道是因為美景醉人或是咖啡香氣逼人，總之，好心情加上好天氣，預告著這將會是充滿樂趣的一天。

孩子們嚷嚷著要去騎腳踏車，其實是因為上一回到日月潭露營時，正好遇上綿綿陰雨天，沒辦法去騎腳踏車，所以和孩子們一起許下願望，希望能再度重返日月潭，當他們看到這一天的好天氣，說什麼都一定要先達成這個約定好的任務才罷休。

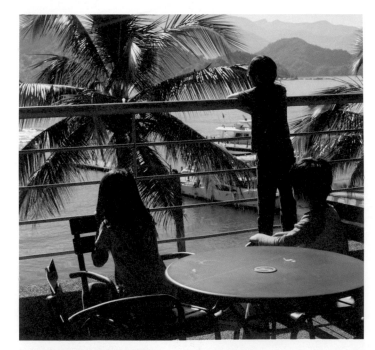

從星巴克外的陽台就能欣賞湖景。

因為好心情，咖啡喝起來味道似乎也有那麼一點不同。

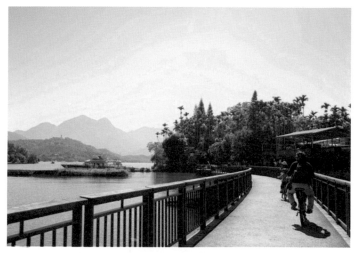

從水社碼頭可以沿著向山自行車道騎，一路上風景美不勝收。

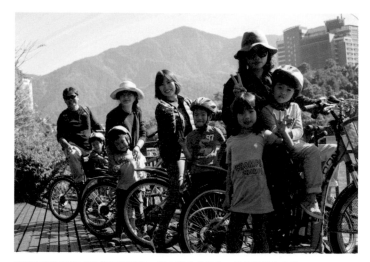

腳踏車店內有各式各樣的腳踏車，選台適合自己的，踏上腳踏車出發囉。

不管從哪個角度來欣賞，日月潭都有她自成的美景。

我們一群人來到水社碼頭邊的腳踏車車行，一字排開的腳踏車，有電動的、有一般的也有親子車等各式各樣可以選擇，建議可以去多比較幾間，選擇適合的車型和價格，也要記得談妥騎乘的時間。

我們選了看起來堅固又好騎的車款，我載著菲菲騎電動車，宥宥自己騎一台兒童腳踏車，大澍哥則是要挑戰一般自行車，跨上腳踏車，朝著日月潭環湖自行車道前進。

日月潭面積 5.4 平方公里，環湖公路全長 33 公里，若要騎自行車環湖一圈約需要 3 小時，而且有大半都是要與車爭道的公路，近年來日月潭開始增建自行車道，其中有一條被譽為「全球十大最美自行車道」的向山自行車道，可以從水社遊客中心一路騎往向山遊客中心，若是有體力，經過向山遊客中心後，再繼續往前經由月潭自行車道，可以來到遊客較少的月牙灣，在這兒，就能從不一樣的角度來欣賞日月潭。

這是我們第一次在日月潭騎腳踏車，之前開車經過向山自行車道時，就被其中的水社壩堰堤公園的寬闊美景給震懾了，這一次終於有機會來此騎腳踏車，又遇上晴空萬里下波光激豔的日月潭，有美景相伴，自然心中的愉悅溢於言表。

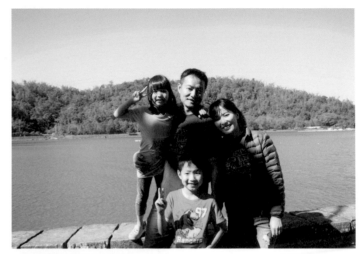

從月牙灣可以看到另一個角度的日月潭。

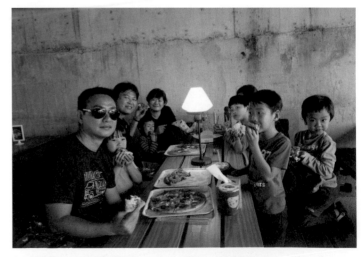

在向山遊客中心附近橋下的 Pizza 小店，吃 Pizza 當做午餐。

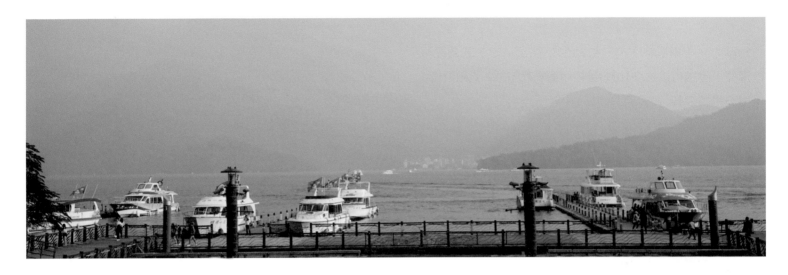

一路上，大人小孩輕鬆愜意騎著腳踏車，一邊享受著迎面而來的徐徐微風，來到向山遊客中心稍做休息之後，再繼續往月牙灣前進，到月牙灣的途中稍有一些上下坡路，但一抵達月牙灣，馬上又忘記了剛剛的辛苦，回程我們到向山遊客中心附近吃 pizza，因為還車的時間到了，才依依不捨的將腳踏車騎回水社碼頭歸還，與小孩們約定，下次一定還要再來日月潭騎腳踏車。

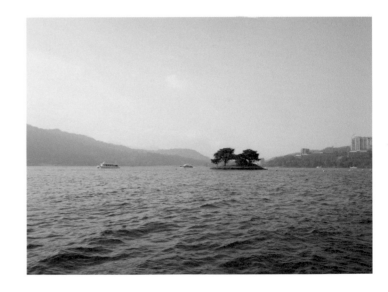

接著來到碼頭，搭上來回於水社碼頭，玄光寺碼頭和伊達邵碼頭的遊艇，每個中途點都能下船遊覽後再上船，要搭纜車的也能從依達邵碼頭再走路到纜車站去搭乘。

在遊艇上可以更接近觀賞日月潭，看著因為 921 地震和長期受到波浪沖蝕而越來越小的拉魯島，想起小時候曾經登島的回憶，跟孩子說起這件事，他們也很難想像現在看起來一丁點大的島，上面居然還曾經有過一間月老廟。

要完整的將日月潭玩透透，三天兩夜搞不好還無法達成任務，因為日月潭真的有太多值得我們去探訪的地方，雖然觀光客很多的鬧區有點擁擠雜亂，但也不失台灣風味，而這也是屬於日月潭的獨特魅力吧。

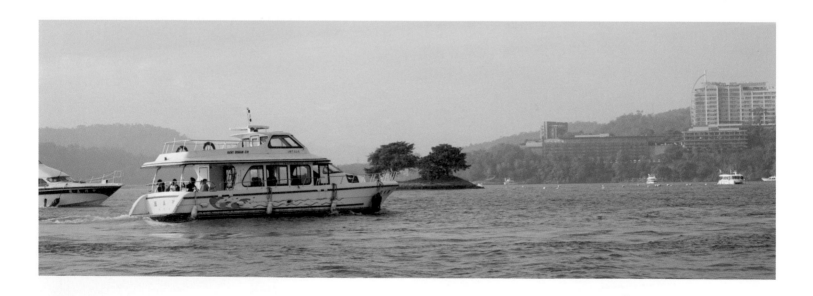

日月潭周邊的露營區有的就在湖邊有的則是在日月潭的四周圍，我們選在離水社碼頭開車約五分鐘的斗內籽露營區，附近有一條步道可以健行，是個鬧中取靜且環境優美的營地。

晚餐跟老闆預訂了沙鍋魚頭鍋以及豬腳鍋，大鍋中滿滿的食材，美味又好吃，能夠不用煮晚餐的露營，可說是媽媽們的最愛，而晚餐後的兒童電影院時間，則是孩子們最期待的時刻。

斗內籽露營區的衛浴屬於淋浴與廁所在一起的方式，若是有人內急但大家都在洗澡時，就得要碰碰運氣了。不過營主從 2018 年開始大幅度的縮減帳數，為的就是要提供更好的露營品質給喜愛露營的朋友。

而營區內柔軟豐厚的草地，讓我在收帳篷時，一直都是光著腳的，腳踩在被陽光曬得乾爽的草地上，不但不感到刺痛，還非常的舒服，身體可藉此吸收地氣，而這可是最簡單的大自然療法呢。

像地毯一樣柔軟的草皮。

料多味美的沙鍋魚頭火鍋。

走一趟日月潭，聽一聽邵族人發現日月潭的白鹿迷蹤的故事，感受日月潭讓人讚嘆不絕的詩意美景，即使是利用露營，也能規劃屬於全家人的日月潭小旅行。

實用資訊

日月潭斗內籽 Simple Life
https://www.facebook.com/simplelife.sunmoonlake

日月潭觀光旅遊網
https://www.sunmoonlake.gov.tw/

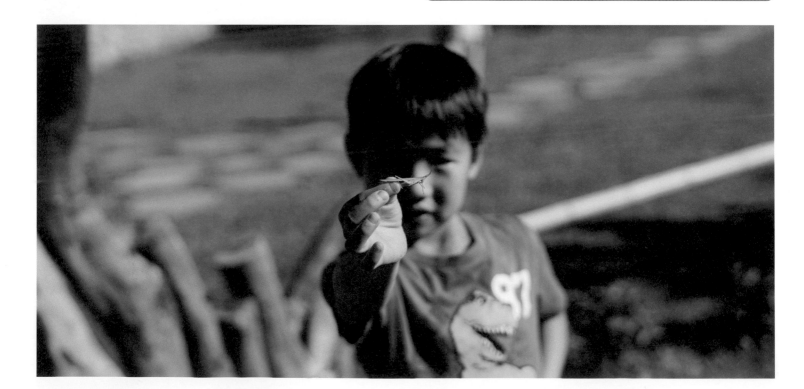

一群志同道合的好朋友，是露友也是分享生活大小事的媽媽友，露營帶給我們的收穫真的數也數不清。

02 台灣有座阿里山 —————

「123 到台灣，台灣有座阿里山」這是從小就琅琅上口的一則童謠，阿里山可說是各國遊客到台灣必訪的景點之一。但其實阿里山並不是一座山，而是由大塔山、萬歲山、祝山等 18 座主要山巒所構成的「阿里山山脈」，阿里山著名的有阿里山日出、小火車、神木、櫻花等等，另外還有奮起湖也是觀光客必訪的景點，阿里山公路台 18 線從交流道一直到阿里山森林遊樂區還需要開車約一小時，沿著蜿蜒的山路而上，一路上景色優美，若有時間，最好安排個三天兩夜，才能細細品味阿里山。

不過因為阿里山的路途不算近，尤其是北部的朋友的車程會相當長，若是要以露營的方式旅行阿里山，切記收帳篷當天不要安排太多行程，以免回程會感到勞累，增加行車的危險性。

阿里山的露營區分部的範圍多在石桌一帶，離阿里山森林遊樂區入口最近的則是在福山部落的衫緣星空露營區。我們到阿里山露營，多半會選擇位在離阿里山公路上的石桌還有約十分鐘車程的頂笨仔社區的光華村，這裡除了有多個露營區之外，還可以來一趟夜間生態以及賞螢之旅，距離奮起湖又有小路可直達，算是一個交通方便的區域。

在阿里山公路上遇到的第一個景點是觸口遊客中心，可以在這裡稍做休息，並經由遊客中心內的介紹對阿里山有多一層的瞭解，遊客中心的廣場上還有小火車和鐵軌等景觀布置，寬敞的草皮也能讓孩子們在此活動一下。

一路往上會來到奮起湖，這是森林鐵道中最大的一站，其中最有名的就是奮起湖便當，在阿里山公路還沒通車以前，要到阿里山遊玩的旅客都是搭小火車上山，當小火車經過奮起湖正好是中午了，就會在這裡買個熱騰騰的鐵路便當來吃，因此成為奮起湖的一大特色，一直到現在鐵路便當還是深受遊客歡迎，每到用餐時間一定大排長龍，雖然現在大家大多是開車上山，不過還是能搭阿里山號從嘉義北門車站到奮起湖車站，不過目前從奮起湖車站到阿里山車站的路段則因為損壞未通車。

在奮起湖除了吃鐵路便當，奮起湖老街上還有許多有特色的名產和小吃，車站旁還有一個蒸汽火車頭的車庫，可以帶著孩子們近距離觀賞老火車頭的風采。

觸口遊客中心寬廣的休憩空間，是進入阿里山公路的第一站。

要進入阿里山森林遊樂區內就需要買門票了，遊樂區的旅遊重點就是來阿里山做森林浴以及賞神木，遊玩阿里山的方式非常多樣化，可以依照當天的體力和時間來做安排，如果帶著小朋友，可以直接從阿里山車站搭小火車來回神木車站，如果體力比較好的，就能從阿里山車站搭到沼平車站，然後步行經由姐妹潭來到神木車站後，再繼續搭小火車回到阿里山車站，當然腳力超好的人，就可以全程用走路的囉。

我們因為時間的關係，就是從阿里山車站直接搭小火車到神木車站，到神木車站後，我們走了一小段的步道，也向孩子們解說現在躺在鐵道旁那棵神木的故事，跟他們描述神木在媽媽小時候的模樣，並且對比現在森林中高聳的神木。

我們一家人在森林步道上大口吸著清新的空氣，真是讓人神清氣爽，來一趟阿里山，整個人會覺得脫胎換骨呢。

此行落腳的是頂笨仔露營區，這個營區多年前曾經拜訪過，結果因為臨時預訂沒有位子了，因此營主為我們安排在室內交誼廳旁的一個大約兩帳的空間。

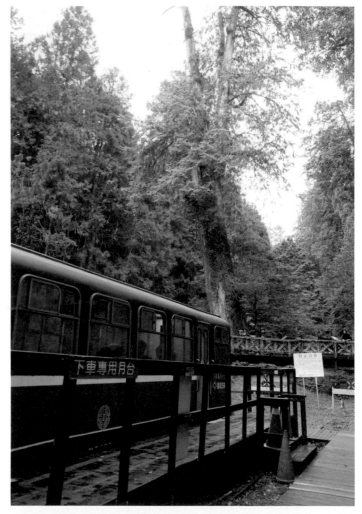

紅色小火車與神木是阿里山最具特色的景觀，小時候的那棵神木雖然倒了，但其實森林中的每一棵神木也都很值得一看。

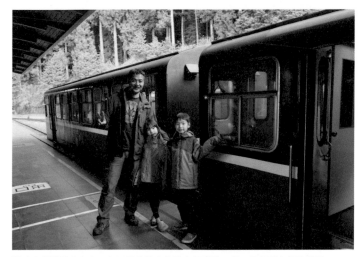

搭乘森林鐵道小火車，在阿里山茂密森林中行駛著，是一個相當有趣的體驗。

到老街中尋寶，記得去吃古早味的鐵路便當。

奮起湖，舊稱畚箕湖其實並不是真的湖，而是三面環山，形狀有如畚箕，才有此名。

在奮起湖老街還可以買到新鮮的山葵還有獨特嗆辣味的山葵辣椒醬。

雖然位子看起來不是最理想，但是獨立的區域，反而讓我們渡過了非常清靜的露營時光，加上距離廁所很近，所以非常的方便，而這一次也因為沒有邀請朋友同行，孩子們少了玩伴似乎比較無聊，但也藉這個機會，引導他們和爸媽一起搭帳，一起煮飯和收拾，而我們也答應孩子，只要大家分工合作完成工作後，就能一起玩UNO牌桌遊，其實不用刻意安排親子時光，如同生活一般的露營，就是最佳親子互動的機會了。

搭建好帳篷後，我們從營區附近的小路直接來到奮起湖，傍晚的奮起湖遊客比較少，逛起來很輕鬆。

晚餐則是準備了鐵板烤肉，帶著瓦斯爐專用的鐵板，由孩子們掌廚為家人做桌邊服務，邊聊天邊吃著熱呼呼的佳餚，這樣的料理好適合阿里山的冬夜。

隔天一早收拾好帳篷後，我們就前往阿里山森林遊樂區玩耍，兩天一夜的阿里山小旅行，讓人元氣飽滿，因為行程實在太豐富好玩了。

雖然搭帳篷的位子看起來不理想，但卻意外的不受打擾。

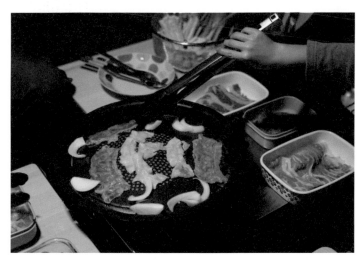

晚餐吃鐵板烤肉，為孩子準備一支好使用的夾子，就能由他們來掌廚囉。

全家一起收搭帳篷也是充滿成就感的工作項目。

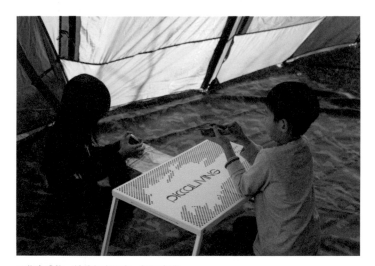

工作完成後，讓我們坐下來一起玩桌遊。

沒有與其他夥伴一同前來，一家人獨自露營，在分工合作之間找到自己家的露營節奏。

頂笨仔露營區大致上分為四個區域，雖然每一區的範圍不大感覺有點兒侷促，但是山上的露營區多半空間上比較無法要求。衛浴區屬於廁所與淋浴結合的方式，不過男生和女生各有一間沒有廁所的獨立淋浴間，另外熱水使用時間為下午四點到晚上十一點，阿里山晚上氣溫都較低，而且衛浴空間比較通風，帶著小小孩的記得早一點去洗澡，才不會容易著涼。

頂笨仔露營區另外有一個室內空間也能搭帳篷，若是新手或擔心天氣問題，搭在室內就方便許多了。

在夏天的夜晚，光華社區會有導覽行程，我們也曾在這裡看到白面鼯鼠（飛鼠），甚至還能看到螢光菇，另外還有一棵全台灣最高大的苦楝樹，在這裡佇立守候著村民，頂笨仔是一個生態多元的地方，非常值得利用去阿里山的機會，來此地露營，並體驗阿里山的另一種美。

實用資訊

阿里山頂笨仔露營區｜訂位電話：0910-857168
http://dbz.okgo.tw/index.html

杉緣星空露營區｜訂位電話：0982-258255
https://www.facebook.com/sanyungstarsky

星空露營區｜訂位電話：0978-993917
http://starrysky.ego.tw/

石窯園露營區｜訂位電話：0910-638199
https://www.facebook.com/shiyaoyuan888

光華露營區｜訂位電話：0937-659202
https://www.facebook.com/AlishanGuanghua

實用資訊

阿里山森林遊樂區
https://www.ali-nsa.net/user/main.aspx?Lang=1

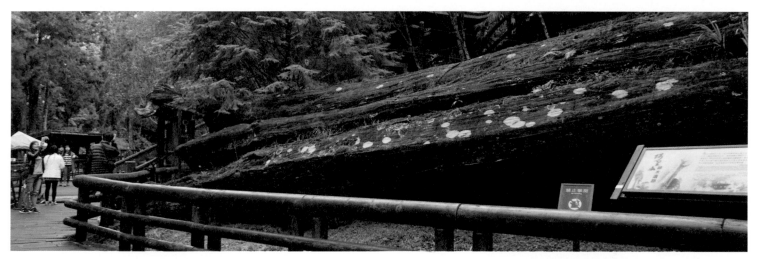

這棵樹齡達三千歲的的紅檜神木，曾經是阿里山最知名的地標，在 1956 年遭到雷擊，並於 1998 年正式放倒走入歷史。

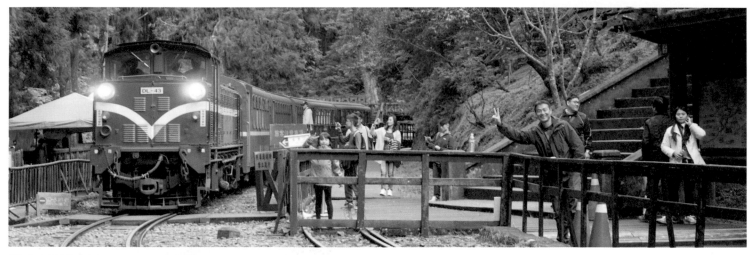

搭阿里山森林鐵道小火車是許多人兒時的回憶，我們也和孩子一起創造了回憶。

03 走，來去環島吧！

　　在春末的四月份，劉太太一家趁著春假，安排了一次台灣環島，並利用露營與飯店住宿互相搭配的方式來完成旅行台灣。

　　劉太太曾有幾次搭火車環島的經驗，但這是第一次開車環島，並且將旅行的時間拉長，為的就是想實現在台灣慢活旅行的夢想。

　　我一直覺得，雖然現在出國旅遊很便利，但是若無法對自己成長的土地有深入的瞭解，是非常可惜的一件事，因為「生於斯，長於斯」台灣終究是我們溫暖的家。

　　而露營，就是一個能夠去親近土地的方式，藉由露營，讓我們有機會來到從未拜訪過的台灣角落，親身去體認台灣的美好，自然而然的就能夠讓孩子們瞭解到為什麼 16 世紀葡萄牙人初到台灣時，會說出台灣是「Formosa」福爾摩沙了。

　　安排了長達九天的環島行程，但實際走了一趟下來還是覺得時間不夠，因為台灣真的有太多值得去探索的地方。

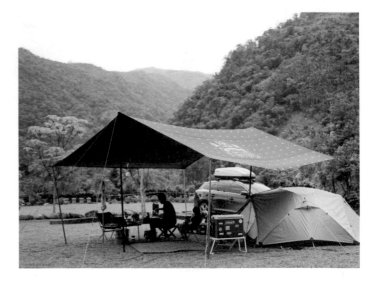

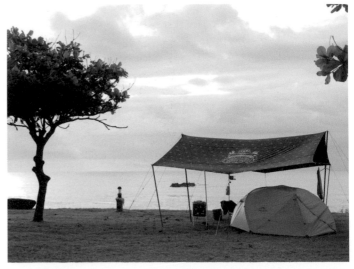

　　環島旅行之中，住宿是最難安排的，因為每一個地方都想去，每一個景點都想看，但又考量到體力和時間，以露營搭配住飯店，就是要降低不停收搭帳篷的壓力，並盡量以體驗旅行生活為主，走訪景點為輔，將步調放到最慢，盡情的享受一家人在一起的旅行好時光。

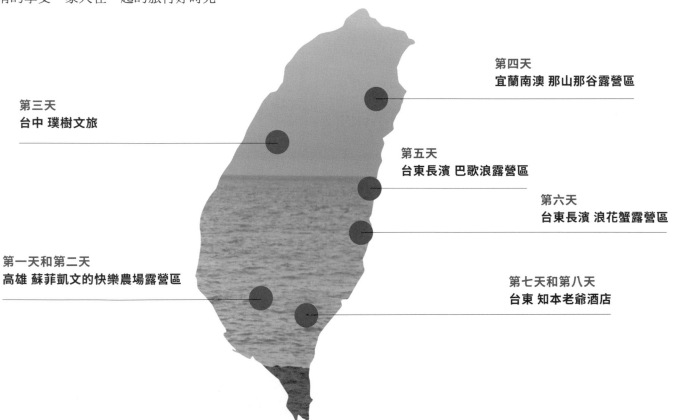

第四天
宜蘭南澳 那山那谷露營區

第三天
台中 璞樹文旅

第五天
台東長濱 巴歌浪露營區

第六天
台東長濱 浪花蟹露營區

第一天和第二天
高雄 蘇菲凱文的快樂農場露營區

第七天和第八天
台東 知本老爺酒店

環島前的準備 | 裝備輕量化

在劉太太規劃環島旅行時，除了安排路線之外，首先考慮的就是如何將裝備輕量化，讓裝備的搭設上會更方便且更快速。

我選擇了 MSR Elixir 4 四人輕量登山帳篷，做為環島露營時的睡帳，帳篷重量大約是 4 公斤，收起來小小一包，便利的帳篷設計，讓收搭帳篷的速度也相對快速許多，雖然帳篷內空間比較小，內帳尺寸為 223*223*121 公分，將一張 M 尺寸充氣床和一張單人自動充氣睡墊放進去帳篷內後幾乎就沒有其他空間，但是因為帳篷的設計讓空間感很夠，所以即使一家四口都在帳篷中，也不會覺得侷促，反而很有安全感，不過，這個帳篷還是適合小孩年紀比較小的家庭或是兩位大人使用。

天幕則是選用了風格露營用品所獨家代理的 Urban Forest 天幕，防曬指數高，花色豐富選擇多樣化，方形天幕與 MSR 登山帳篷能做完美搭配，讓我們在環島旅行中因為有天幕的保護，就不用擔心天氣的變化了。

實用資訊

風格露營用品
http://www.scamper.com.tw/

榛樹林。讓 OUTDOOR 走入生活
http://www.hazelwoods.tw/

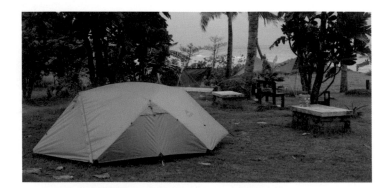

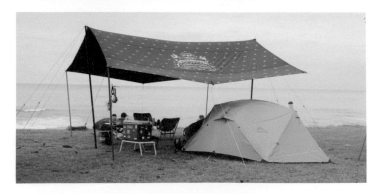

放鬆地度過露營時光，即使只在海邊賞景也感到自由自在。

除了帳篷和天幕之外，睡袋也是以容易攜帶並且收納起來比較小顆的 Q-Tace 羽絨睡袋為主，尤其是春天的天氣尚不穩定，晚上有時候還是會覺得很有寒意，羽絨睡袋就很適合做為面對春天多變天氣狀況的保暖工具。

再來，我也購入了露營瘋所推薦的野放多功能枕頭，這個針對露營而開發的枕頭，不僅好睡最重要的是輕巧好收納，也算是裝備輕量化的一大功臣。

至於其他的裝備，經過多年來的露營，我們的裝備在去蕪存菁之後，都是以需要的裝備為主，加上對每一樣東西的收納和使用都很熟練了，所以在裝備搭設的過程我和大澍哥就可以很有條理的來做整理，而且只要動員全家人一起同心協力，大約一小時就能準備妥當，而我們也針對不同營地來使用適合的裝備，所以在環島露營的過程中，就不會覺得特別辛苦。

在裝備輕量化之後，果然將車上空間能夠做更好的使用，由於騰出許多的空間，這樣在旅行過程中，就不用擔心車上沒有地方來放伴手禮了。

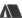

羽絨睡袋與多功能枕頭，讓露營的睡眠品質大大提升。

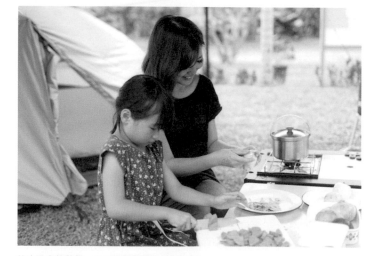

符合需求的裝備，可以讓露營的生活更自在。

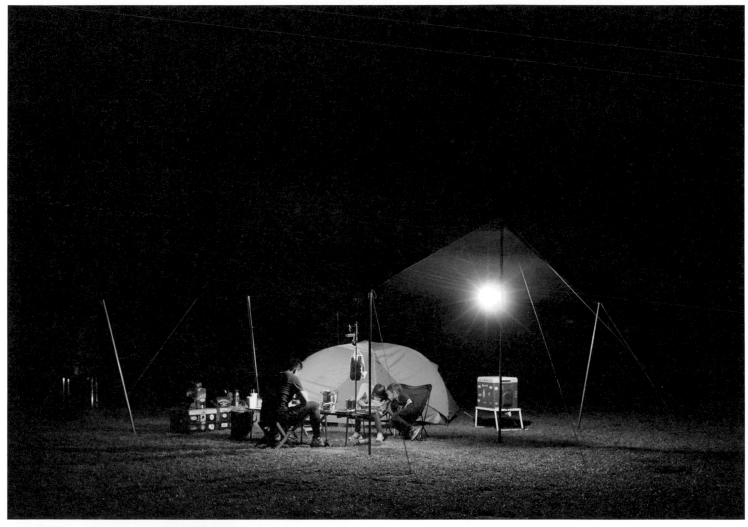

在那山那谷被山谷包圍的那一夜,大地之母療癒了我們。

第一天和第二天 | 高雄六龜 蘇菲凱文的快樂農場

環島第一站是已經預訂了大半年的「蘇菲凱文的快樂農場」，這個營地我們已經拜訪多次，熟門熟路就像回到自己家一樣，經過這幾年，蘇菲凱文的快樂農場也一直增建新的場地和設施，尤其是非常適合新手的雨棚區更是熱門，每一次劉太太只要在蘇菲凱文舉辦團露，第一個被搶光的一定是雨棚區，因為不用擔心日曬雨淋，即使是老公無法同行而需要單打獨鬥的媽媽們，也能安心的帶孩子一起來同樂。

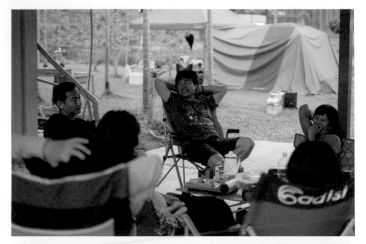

很不巧的，我們在環島的第一站遇上了下雨天，不穩定的天氣讓露營活動變得有點兒掃興，因為行前孩子們都很期待要玩水槍大戰，不過，也因為下雨，反而讓原本擔心的炎熱天氣變成涼爽的溫度，而一群年紀相仿又都熟識的孩子們，即使撐著雨傘淋著雨，也能在一起找到屬於他們自己的快樂。

大人們在雨棚下聊天，大家一起圍著桌邊吃晚餐，雖然雨淅瀝淅瀝的下著，也不減大家團聚在一起的歡樂氣氛。

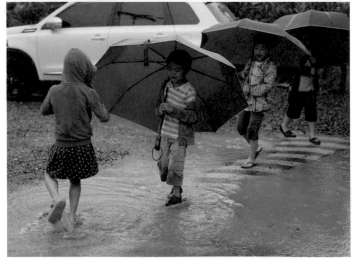

由每一家準備兩道好菜，滿滿一桌的好料理，
一下子就被饑腸轆轆的孩子們一掃而空。

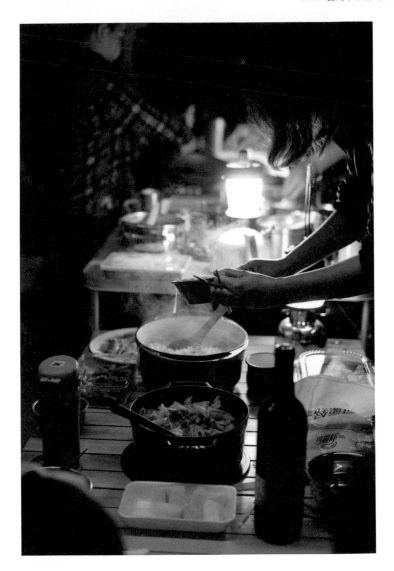

其中有一度雨下得非常大，水積得到處都是，帳篷搭在草皮上的我們，只能將物品都抬高，等著雨勢漸小後水慢慢退去，還好裝備足以面對下雨天，晚上在帳篷中仍然能舒適的睡一個好覺，不過一直到離開前收帳篷時，天氣都沒有放晴，最後我們只好帶著濕濕的裝備，繼續我們的旅程。

實用資訊

蘇菲凱文的快樂農場露營區
https://www.facebook.com/sophiencalvinhappyfarm

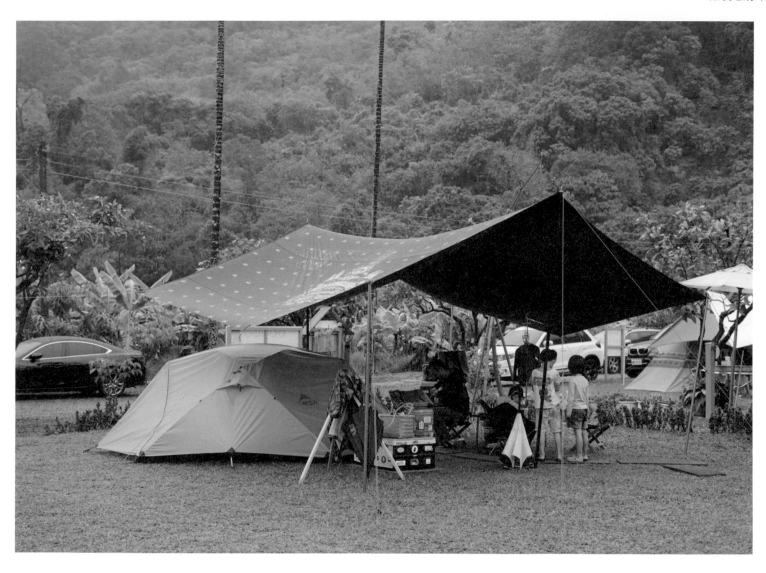

第三天 │ 台中 璞樹文旅

　　行程的第二站來到台中入住飯店，行程中安插了飯店，除了想在此養足精神之外，也藉著飯店提供的洗衣機設施，來將多日的髒衣物給清洗乾淨。璞樹文旅是一間房間數 42 間的精品飯店，標榜著潔淨客房的清潔方式，是一個住起來清新舒爽的飯店，臨近交流道附近也有許多景點，很適合做為旅行的中繼站。

實用資訊

璞樹文旅
http://www.treeart.com.tw/about.php

野柳地質公園
http://www.ylgeopark.org.tw/content/index/

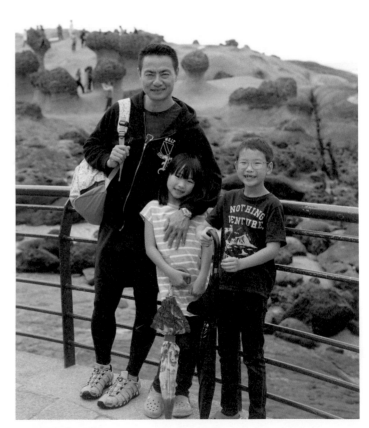

來去野柳尋找女王頭。

第四天 | 野柳女王頭 南澳那山那谷

離開台中之後，我們一路驅車往北，來到野柳地質公園一睹女王頭風采，小學的國語課本中有介紹女王頭的內容，所以特別帶孩子們來親身參與課本中所學的。

野柳對住中南部的我們來說，距離遙遠需要長途跋涉，沒想到野柳之行，不只是看到許多特別的地質奇觀，大自然的鬼斧神工也讓人不由得讚嘆，雖然是為了女王頭而來，但我們對於處處有驚喜的野柳，感到非常的好奇，覺得每一個地方都有趣的不得了，一家人玩得開心又盡興，能來這裡真的是太值得太好玩了。

揮別了女王頭，我們開車經由雪山隧道朝著宜蘭前進，途中經過南方澳時下車補給並且到漁港看漁船後，就一路往宜蘭縣南澳鄉的那山那谷露營區前進。

第四天的露營地那山那谷包含我們只有三戶人家在此露營，寂靜的山谷中，天幕下的帳篷透出了溫暖的燈光，坐在桌前我們一家子吃著熱騰騰的晚餐，笑著聊著旅行中的種種，露營區一旁的溪水潺潺流過，孩子們興奮的相約明天一早就要去探險。

那山那谷得天獨厚的地形，有山的環抱也有溪水的陪伴，在此地露營有一種「只在此山中，雲深不知處」的感覺。雖然只有一個晚上，但是在山林的懷抱之中，睡在草地上的感覺如此輕鬆，連輕踩在溪水中的腳丫子都覺得快樂的不得了，真是讓人捨不得離開。

實用資訊

南澳那山那谷
https://goo.gl/Pyj1K2

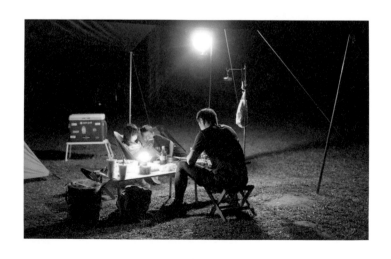

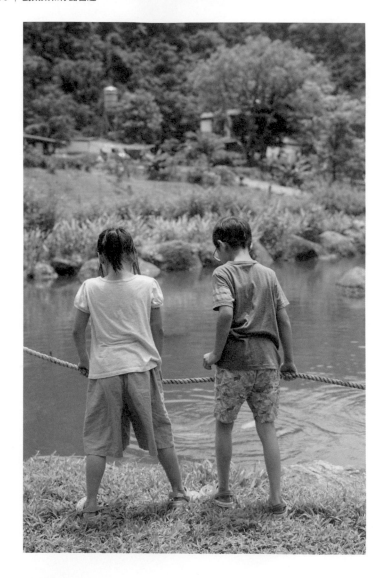

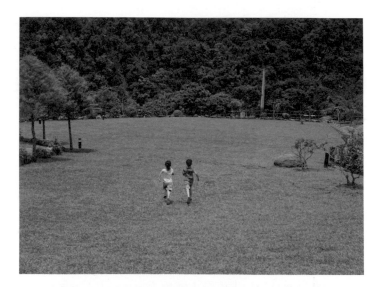

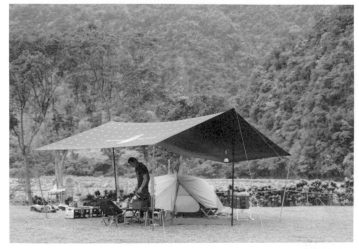

被群山環繞著，在山谷中住上一晚，不管心中有多少的壓力，在此時都能釋放開來。

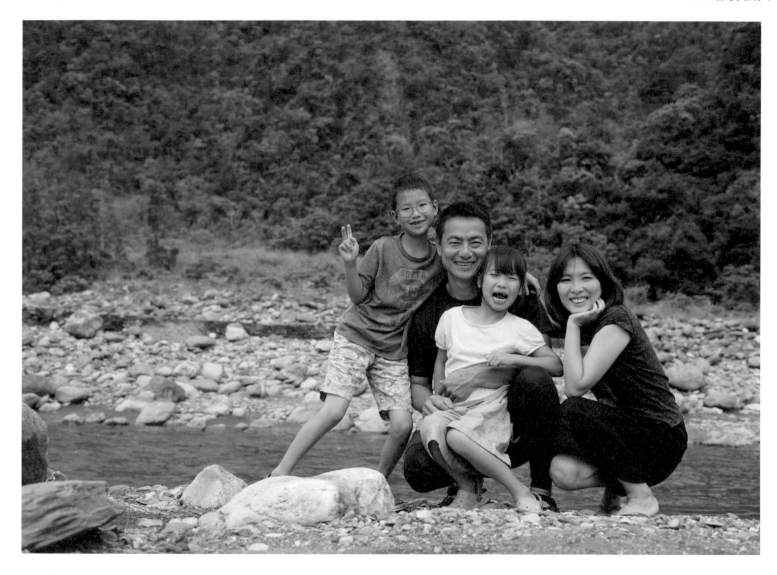

第五天 | 台東長濱 巴歌浪船屋民宿

　　與青翠的山谷說再見，繼續往南前行，我們先來到花蓮吃小吃並採買補給，再到七星潭去聽一聽海浪滾動鵝卵石的聲音。

　　環島旅行沒有安排在花蓮過夜實在很可惜，但心中有更想拜訪的所在，所以只能將遺憾留做下一次的旅行動力。

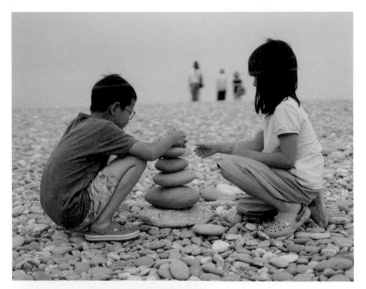

來到七星潭一定要記得來玩鵝卵石疊羅漢。

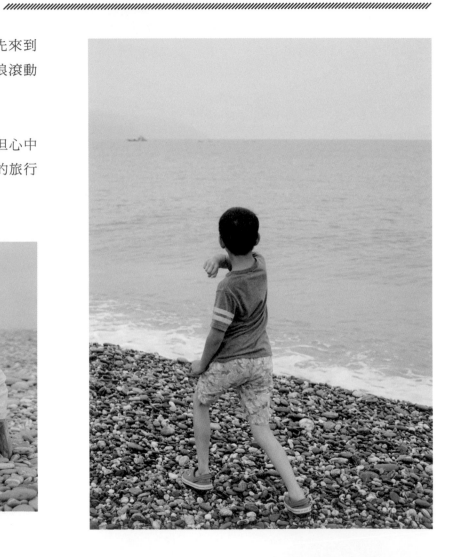

第五天的落腳處來到台東縣長濱鄉的海岸邊，巴歌浪是很有原住民特色的露營區，這兒有一個大大的用餐空間，可以預約無菜單創意料理，品嚐一下屬於台東的美食特色。

一望無際的海在黑夜來臨前呈現出一種靜止的美，當夜更深一點，微微的浪濤聲與海面上的點點漁船燈火，給人一種超脫現實的感覺，此刻的幸福感實在讓人難以形容，不過，美好之中也是有煩惱的，因為獨自一家露營，整個露營區的飛蟲都迎燈而來，燈下佈滿了密密麻麻的小蟲屍體，還要防止蟲兒掉進爐上煮著的火鍋中，一邊驅趕蟲兒一邊吃晚餐，雖然有點討厭但也讓人忍不住笑了出來。

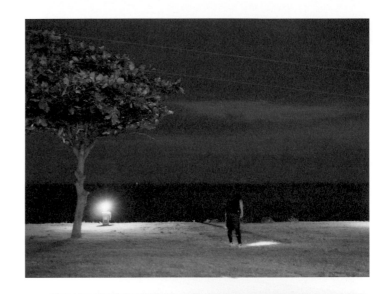

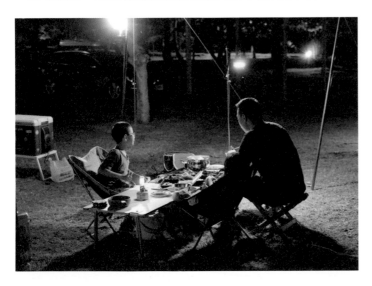

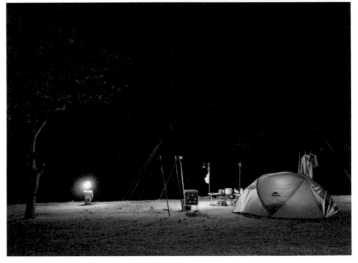

清晨五點多，我就被海浪聲給吵醒，氣象預報說晚上要變天了，果然大海就馬上給了答案。海水澎湃的打在岸邊變成滾滾的浪花，當漁船們準備歸航， 忽然從海岸的另一邊出現一個划著獨木舟的男子，頗有「海浪濤濤我不怕」的氣勢，熟練的在海上划著然後補捉新鮮的漁獲。

孩子們起床後就坐在帳篷前，觀看著海上的變化，仔細觀察獨木舟上男子的工作，而這一個上午，我們就在海邊悠閒的度過，吹著海風，聽海的聲音，有時候再跑到海邊去踏踏浪，人生如此夫復何求，而我們的心，也停留在此時此刻，在有著許多故事的台灣東海岸邊。

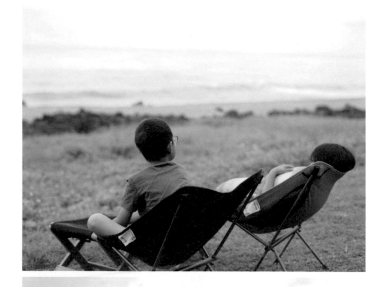

實用資訊

巴歌浪船屋民宿
https://goo.gl/kcdfoU

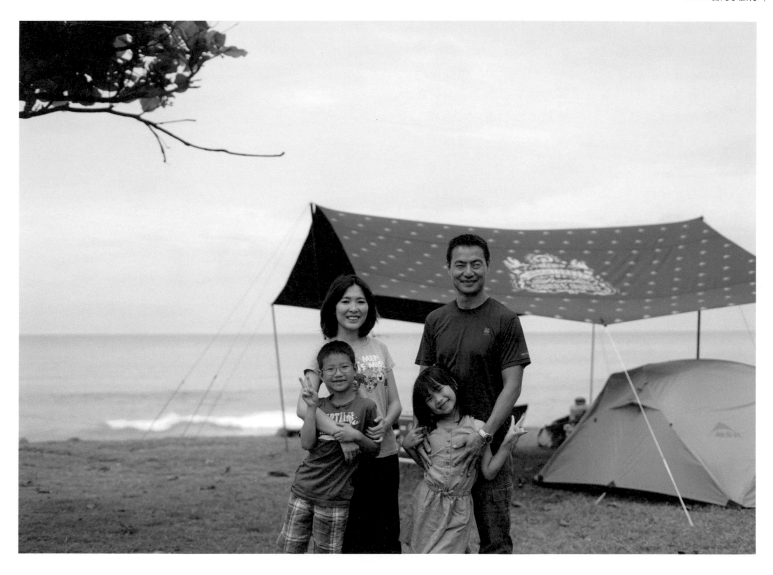

第六天 | 台東長濱 浪花蟹露營區

　　依依不捨的將裝備收好，下一個露營地是離巴歌浪只有十分鐘車程的浪花蟹露營區，雖然距離不遠，但這路途中倒是有許多景點可以去參觀，我們來到石雨傘、八仙洞、三仙台和水往上流。以往到三仙台都懶得去走八拱橋，這次趁著陰天，我們就挑戰了三仙台的八拱橋，而且是在超級強風中走完，風大到一張開嘴口水就會飛出來的程度，雖然走過八拱橋的過程很驚險刺激，但我想孩子們也會因此而留下深刻的印象。

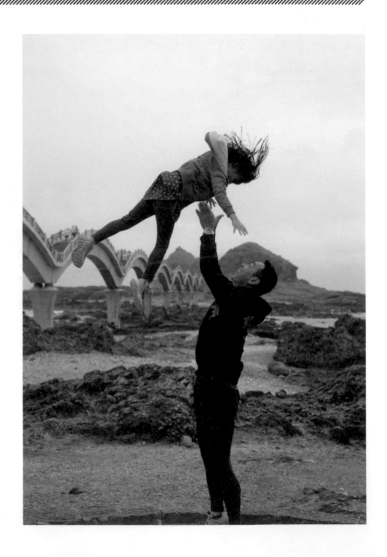

實用資訊

東部海岸國家風景區
https://www.eastcoast-nsa.gov.tw/zh-tw

　　浪花蟹露營區是一個緊臨台 11 線的海邊營地,有著大片的沙灘,原本我以為和巴歌浪相距不遠,兩個露營區景觀應該會差不多,沒想到卻不是這麼一回事。最讓人印象深刻的是,即使我們面對的是一樣的太平洋,一樣是透著光顯現出不同層次的藍的大海,但海岸線的景觀卻截然不同,海岸上沙子的質地,石頭的外觀和大小分布讓明明都是一樣的太平洋海岸,卻是如此的相異甚遠,的確讓人深刻感受到大自然的奧妙,果然不是輕易可看透的。

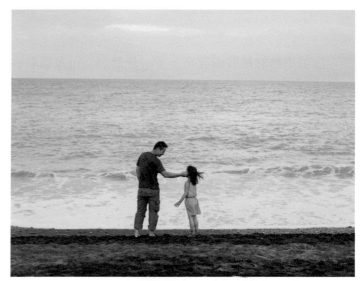

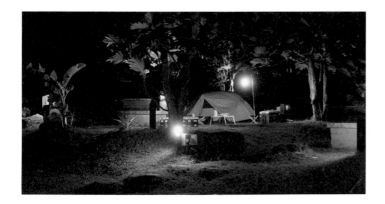

實用資訊

浪花蟹營地
https://www.eastcoast-nsa.gov.tw/zh-tw

充滿度假風情的浪花蟹營地，露營區內的椰子樹和涼亭將海邊妝點的相當有異國風，小朋友們光是在沙灘上玩沙就可以耗掉一整天，來到這裡就是要安排多一點的時間悠閒享受沙灘時光。

因為擔心晚上會下雨，所以只有簡單的搭了帳篷，其他的裝備都沒有使用，在我們外出到楊爸爸海產店用餐回來後，果然就吹起了超大的強風並下起小雨，一家人躲在帳篷中使用投影機看影片，帳篷外大風呼呼吹著，帳篷內溫暖舒適，四個人相親相愛窩在一起的感覺，也著實讓人難忘。

實用資訊

Optoma 微型短焦 LED 投影機
http://www.optoma.com.tw/Home/

第七天～第九天 ｜ 台東知本老爺酒店

隔天一早，快速的將帳篷整裝上車，我們繼續前往台東，台東的美食一向是我們一家的最愛，尤其是林家臭豆腐，更是每一次到台東必定拜訪的小吃，吃飽喝足後，就是讓孩子們一路期待的最後兩個晚上的住宿地點，我們準備要在台東知本老爺酒店為這一趟長達九天的環島旅行畫下完美句點。

台東知本老爺酒店就在知本溫泉的源頭，這兒有一個不需要特別加壓就能衝出井底的溫泉井，高達一百度的溫泉在溫泉井旁留下白色的鹽花。而我們最喜歡泡在暖呼呼的溫泉中看裊裊白煙升起，所有的疲憊因此都能消除，甚至連煩惱都消失得一乾二淨，以這樣的方式來做為旅行的結尾，幸福感當然也是百分百。

結束旅行後才剛回家，就開始構思下一趟的台灣旅行，以露營和飯店住宿搭配的旅行方式，不僅可以省下高額的住宿費用，也更能貼近想多方探索的好奇心，走入台灣的各角落，才能更瞭解我們住的這片土地是有多豐富與美麗，相信台灣永遠都會是值得讓我們感到驕傲的家。

實用資訊

台東知本老爺酒店
http://www.hotelroyal.com.tw/chihpen/

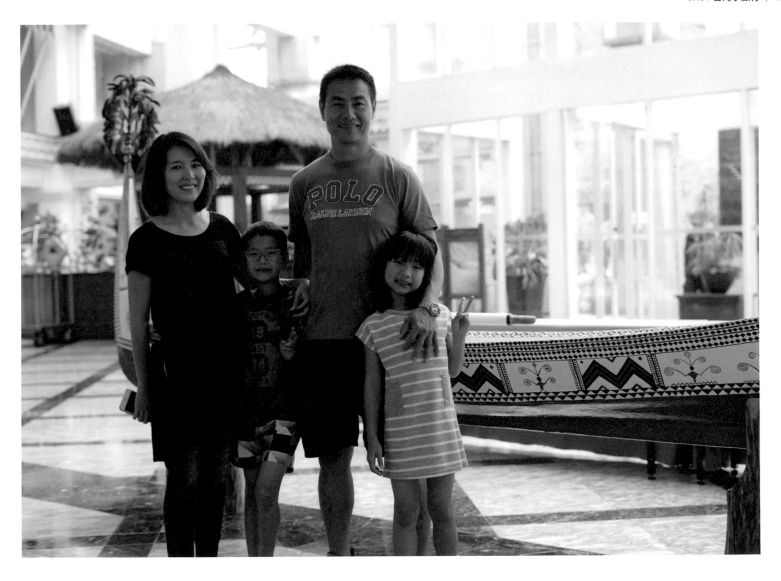

後記

「放下顧慮，一起來到大自然的懷抱吧。」

在跟著劉太太參加各種不同的露營體驗，然後在露營時做簡單容易上手的料理，接著與露營一起來旅行台灣後，你有沒有發現，其實露營並沒有想像中的困難，反而是要克服內心的恐懼還比較不容易。

我很喜歡瑞典足球傳奇巨星 Zlatan 曾說過的這段話：「我熱愛大自然能夠讓人感覺人類的渺小，例如瀑布的力量或不可預知的風。如果我感到不開心，我總會習慣走進樹林、拍拍照、深吸一口氣，感受大地的脈動、感受雨水滴落在肌膚上。經過大自然的洗禮，總會讓我覺得全身充滿正面能量，能快樂迎接生活中的挑戰。不論你是誰或在做什麼事，如果大膽地去尋找它，你一定可以找到幸福。」

當快樂和幸福已經變成現代人的奢侈品時，如何去尋找讓自己感到快樂的方法反而變成讓人重視的課題，尤其當我們面對繁忙的工作後，總希望能夠來到一個能讓心靈不受拘束的地方放鬆身心，對於孩子們來說，雖然要開心的玩不是一件難事，但是要擺脫課業的壓力，就不是那麼簡單的了。

藉由露營這個屬於全家人的活動，除了增進家人之間情感的交流，在與大自然相處的過程中，自然而然的，就能將生活的繁瑣給拋在腦後，也因為經由了這樣的過程，反而更能夠重新燃起面對生活的力量。

有機會，帶著家人，放下你的顧慮，一起加入我們熱愛露營的行列吧。

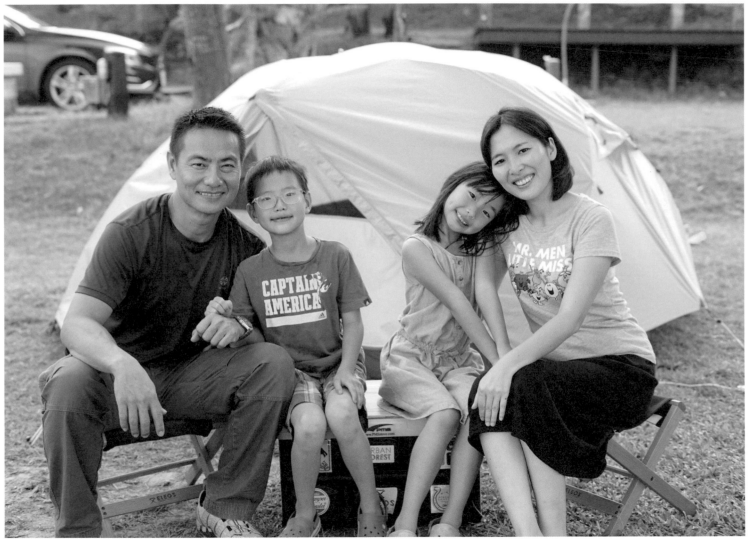

Camping
With
Sammi

劉太太和你露營趣 輕旅遊 001

準備器具 X 烹調美食 X 親子遊戲 X 旅行風格

作　者　陳婉怡 Sammi
編　輯　陳薇帆
封面設計　尤洞豆
內文排版　尤洞豆

發 行 人　顧忠華
出　版　沐風文化出版有限公司
　　　　地　址：100 臺北市中正區泉州街 9 號 3 樓
　　　　電　話：(02) 2301-6364
　　　　傳　真：(02) 2301-9641
　　　　讀者信箱：mufonebooks@gmail.com
　　　　沐風文化粉絲頁：https://www.facebook.com/mufonebooks

總 經 銷　紅螞蟻圖書有限公司
　　　　地　址：114 臺北市內湖區舊宗路 2 段 121 巷 19 號
　　　　電　話：(02) 2795-3656
　　　　傳　真：(02) 2795-4100
　　　　服務信箱：red0511@ms51.hinet.net

排版印製　龍虎電腦排版股份有限公司
初版一刷　2017 年 12 月
定　價　320 元
書　號　MT001
Ｉ Ｓ Ｂ Ｎ　978-986-94109-8-4（平裝）

國家圖書館出版品預行編目資料 CIP

劉太太和你露營趣：準備器具 X 烹調美食 X 親子遊
戲 X 旅行風格 / 陳婉怡作 . -- 初版 . -- 臺北市：沐風
文化 , 2017.12
面；　公分 . -- (輕旅遊；1)
ISBN 978-986-94109-8-4(平裝)

1. 露營 2. 烹飪

992.78　　　　　　　　　　　106020897

※ 請沿虛線剪下，對折裝訂寄回，謝謝！

Roland 超耐重防潑水萬用百寶袋

LOWDEN 300X300cm 迷彩地墊

LOWDEN 防水底折疊箱

英國 Litecup 發光不灑杯

LOWDEN 透氣網水桶分類收納袋

小磨坊香料三入組

各位親愛的讀者，請填寫下一頁的回函並剪下此頁，將有機會得到以下商品唷～

抽獎活動說明

參加方式：填寫以下資料並將回函剪下寄出及可參加抽獎

活動時間：2017/12/14 至 2018/2/25
活動公布：2018/3/1 於沐風文化粉絲專頁
https://www.facebook.com/mufonebooks/

注意事項

1. 沐風出版保留活動修改權利
2. 產品顏色隨機贈送

抽獎產品

1.LOWDEN 300X300cm 迷彩地墊﹝市價 2200 元﹞1 個
2.LOWDEN 防水底折疊箱﹝市價 999 元﹞2 個
3.Roland 超耐重防潑水萬用百寶袋﹝市價 680 元﹞5 個
4. 英國 Litecup 發光不灑杯﹝市價 648 元﹞5 個
5.LOWDEN 透氣網水桶分類收納袋市價 399 元﹞6 個
6. 小磨坊香料三入組﹝嫩肉醃漬粉、百里香葉、法式香草風味粉﹞
﹝市價 150 元﹞10 組

贊助廠商

風格露營用品
﹝蛋爸與花媽﹞

讀者回函

姓名：

聯絡電話：

聯絡地址：

E-mail：

您從何管道購買此書？

☐ 通路書店：＿＿＿＿＿＿＿＿＿＿＿＿＿

☐ 實體書店：＿＿＿＿＿＿＿＿＿＿＿＿＿

感謝您購買此書，未來也請您多多支持沐風文化，謝謝！

※ 請沿虛線剪下，對折裝訂寄回，謝謝！